아이와 함께
오밀조밀
쉬운 그림
그리기

재미와 창의력이 넘치는 귀여운 그림 300가지

아이와 함께 오밀조밀 쉬운 그림 그리기

초 판 2 쇄	2024년 07월 11일
초 판 발 행	2023년 07월 20일
발 행 인	박영일
책 임 편 집	이해욱
저 자	정지혜
편 집 진 행	박유진
표 지 디 자 인	박수영
편 집 디 자 인	김지현, 김세연
발 행 처	시대인
공 급 처	(주)시대고시기획
출 판 등 록	제 10-1521호
주 소	서울시 마포구 큰우물로 75 [도화동 538 성지 B/D] 6F
전 화	1600-3600
홈 페 이 지	www.sdedu.co.kr
I S B N	979-11-383-5391-5(13650)
정 가	22,000원

시대인은 종합교육그룹 (주)시대고시기획 · 시대교육의 단행본 브랜드입니다.

재미와 창의력이 넘치는 귀여운 그림 300가지

아이와 함께
오밀조밀
쉬운 그림
그리기

NICH
인

그림 솜씨 없어도 괜찮아요!
차근차근 따라 해요 :)

아이가 그림을 그려 달라고 하면
생각한 대로 그려지지 않아서
당황스러울 때가 있죠?
그런 엄마, 아빠들을 위해 이 책을 준비했어요.
선과 도형을 활용한 그리기부터
동물, 곤충, 식물, 과일과 채소, 음식, 사물,
탈것, 건물, 사람, 캐릭터까지!
누구나 쉽게 따라 할 수 있는
다양한 그림이 가득 실려있답니다.

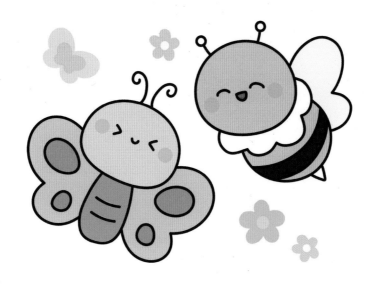

빨간색 선을 따라서 순서대로 그리다 보면

멋지고 귀여운 그림이 완성될 거예요.

3~6개의 간단한 과정만 거치면 그림이 완성되어서

아이 혼자서도 재미있게 그릴 수 있어요.

엄마도, 아빠도, 아이도 그림 그리는 시간이 즐거워질 거예요.

재미있는 그림 그리기,

지금 바로 시작해 볼까요? :)

정지혜

차례

다양한 그리기 재료 12

선 그리기 연습 14

도형으로 그리기 연습 16

1장 동물

암탉과 병아리	20	곰과 판다	56
오리와 백조	22	고슴도치와 사슴	58
참새와 비둘기	24	원숭이와 고릴라	60
까치와 제비	26	코끼리와 기린	62
부엉이와 앵무새	28	여우와 늑대	64
두루미와 홍학	30	족제비와 너구리	66
공작과 독수리	32	캥거루와 코알라	68
펭귄과 물개	34	돼지와 염소	70
돌고래와 범고래	36	양과 알파카	72
상어와 대왕고래	38	말과 황소	74
해파리와 꽃게와 새우	40	호랑이와 사자	76
가오리와 해마	42	나무늘보와 낙타	78
문어와 오징어	44	토끼와 거북	80
복어와 관상어	46	하마와 악어	82
강아지와 고양이	48	이구아나와 카멜레온	84
햄스터와 생쥐	50	개구리와 두꺼비	86
수달과 해달	52	아기 공룡과 프테라노돈	88
다람쥐와 청설모	54	티라노사우루스와 아파토사우루스	90

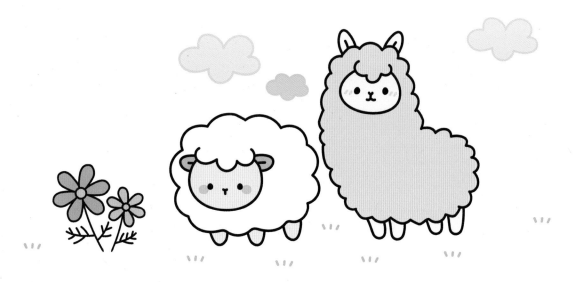

2장 곤충

무당벌레와 애벌레	94	모기와 반딧불이	102
나비와 꿀벌	96	사슴벌레와 장수풍뎅이	104
매미와 개미	98	사마귀와 거미	106
메뚜기와 잠자리	100		

3장 식물

은행잎과 단풍잎과 솔방울	110	은방울꽃과 코스모스	122
튤립과 카네이션	112	새싹과 스투키와 다육 식물	124
나팔꽃과 해바라기	114	선인장과 행운목	126
장미와 백합	116	넓은잎나무와 바늘잎나무와 그루터기	128
벚꽃과 동백꽃	118	코코야자와 크리스마스트리	130
민들레와 연꽃	120	대나무와 소나무	132

4장 과채와 음식 - - - - - - - - - - - - - - - - - -

사과와 참외와 배와 감	136	팬케이크와 딸기케이크	164	
파인애플과 수박과 귤과 레몬	138	커피와 주스	166	
멜론과 체리와 딸기와 바나나	140	캔 음료와 우유	168	
포도와 키위	142	페트병 음료와 치킨과 핫도그 I	170	
복숭아와 토마토와 아보카도	144	햄버거와 감자튀김	172	
무와 배추와 양파와 대파	146	피자와 핫도그 II	174	
호박과 양배추와 버섯과 브로콜리	148	삼각김밥과 샌드위치	176	
당근과 오이와 고추와 가지	150	떡꼬치와 떡볶이	178	
고구마와 감자와 옥수수	152	새우초밥과 새우튀김	180	
땅콩과 파프리카와 완두콩	154	만두와 짜장면	182	
마카롱과 막대사탕	156	오므라이스와 스테이크	184	
초콜릿과 아이스크림	158	찐빵과 붕어빵	186	
식빵과 크루아상과 도넛	160	밥과 달걀 프라이와 찌개	188	
컵케이크와 조각 케이크	162			

5장 사물 - - - - - - - - - - - - - - - - - -

노트와 책	192	책상과 의자	216	
붓과 연필	194	침대와 소파	218	
가위와 풀	196	스탠드와 선풍기	220	
스웨터와 바지	198	드라이기와 화장대	222	
원피스와 치마	200	세탁기와 진공청소기	224	
손모아장갑과 코트	202	양변기와 욕조	226	
운동화와 양말	204	프라이팬과 주전자	228	
모자와 가방	206	믹서기와 전기밥솥	230	
립스틱과 향수병	208	토스터와 전자레인지	232	
자명종과 카메라	210	축구공과 농구공과 야구공	234	
스마트폰과 노트북	212	피아노와 북	236	
치약과 칫솔	214	물뿌리개와 모종삽	238	

6장 탈것과 건물

자전거와 스쿠터	242	학교와 슈퍼마켓	262
자동차와 경찰차	244	편의점과 교회	264
버스와 트럭	246	병원과 약국	266
소방차와 구급차	248	미용실과 꽃집	268
굴착기와 탱크	250	빵집과 카페	270
잠수함과 통통배	252	경찰서와 소방서	272
헬리콥터와 비행기	254	인디언 텐트와 통나무집	274
열기구와 케이블카	256	이글루와 피라미드와 움막	276
로켓과 유에프오(UFO)	258	초가집과 기와집	278
벽돌집과 아파트	260		

7장 사람과 캐릭터

아기와 어린이	282	빨간모자와 피노키오	296
소년과 소녀	284	공주와 왕자	298
엄마와 아빠	286	눈사람과 산타클로스	300
할머니와 할아버지	288	도깨비와 드라큘라	302
우주인과 외계인	290	유령과 마녀	304
천사와 악마	292	로봇과 피에로	306
요정과 인어	294		

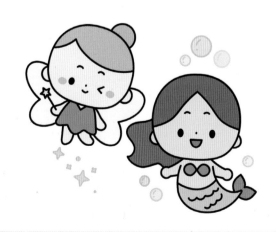

🌸 다양한 그리기 재료

우리 주변에는 그림을 그릴 수 있는 재료가 참 많아요.
그중에 그림 그릴 때 가장 많이 쓰는 재료들을 소개할게요.
여러 가지 재료를 사용해 보고 마음에 드는 것을 골라 재미있게 그림을 그려 보세요.

연필

연필은 가장 기본적인 도구로, 글씨를 쓰거나 그림 그릴 때 사용해요. 연필은 잘못 그렸을 때 지우개로 지우고 다시 그릴 수 있어서 다루기 쉬운 도구예요.

볼펜

볼펜은 연필보다 다양한 색상이 있어요. 하지만 한 번 그리면 수정하기 어려워요. 먼저 연필로 밑그림을 그린 다음, 볼펜으로 예쁘게 따라 그리는 방법을 추천해요.

선이 굵고
그리기 쉬워요!

크레파스

크레파스는 선이 굵고 부드럽게 그려져요. 작은 그림보다는 커다란 그림을 그릴 때 사용하면 좋아요. 크레파스로 그린 다음 손으로 문질러서 색을 번지게 하거나, 다른 색과 섞을 수도 있어요.

힘의 강도에 따라
진하기를 표현해요!

색연필

색연필은 크레파스보다 선이 가늘게 그려져서 작은 그림을 그릴 때 사용하면 좋아요. 힘을 얼마나 세게 주느냐에 따라서 진하게 또는 연하게 표현할 수 있어요. 색연필의 종류 중 수채 색연필은 물을 이용해서 물감처럼 사용할 수도 있답니다.

색이 진하고
선명해요!

사인펜

사인펜은 색이 진하고 선명해요. 눈에 잘 띄는 그림을 그리고 싶을 때 사용하면 좋아요. 사인펜으로 그린 다음 덧칠을 할수록 색이 진해져요.

✿ 선 그리기 연습

직선, 곡선, 점선, 지그재그 등 다양한 모양의 선이 모여서 그림이 완성돼요.
선 그리기 연습을 해 보아요.

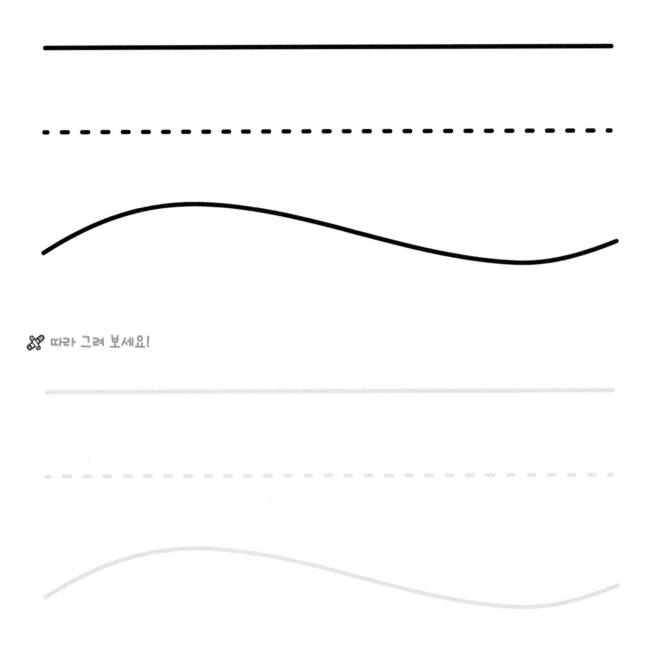

✎ 따라 그려 보세요!

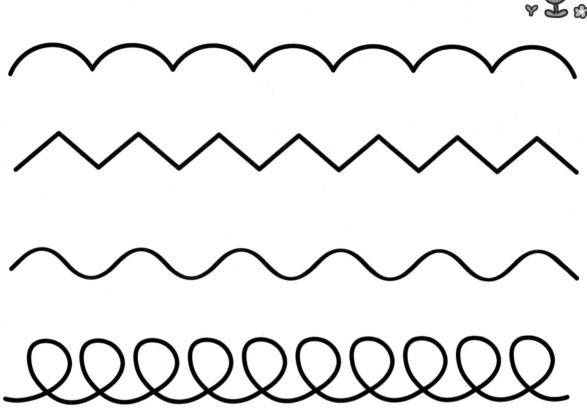

따라 그려 보세요!

🌸 도형으로 그리기 연습

동그라미, 세모, 네모로도 다양한 것을 그릴 수 있어요. 여러분은 뭐가 떠오르나요?

동그라미

세모

네모

✂️ 직접 그려 보세요!

🐻 사물에 표정을 그리면 더 귀여워요!

1장

동물

암탉과 병아리

다양하게 그려 봐요!

| 암탉 | 수탉 | 병아리 | 병아리 |

▼ 암탉

❶ 머리와 몸통을 그려요.

❷ 눈과 부리를 그려요.

❸ 볏을 그려요.

❹ 날개를 그려요.

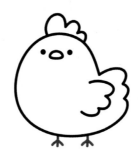

❺ 다리를 그리면 완성!

▼ 병아리

❶ 머리와 몸통을 그려요.

❷ 눈과 부리를 그려요.

❸ 둥글게 말린 머리털을
그려요.

❹ 날개를 그려요.

❺ 다리를 그리면 완성!

오리와 백조

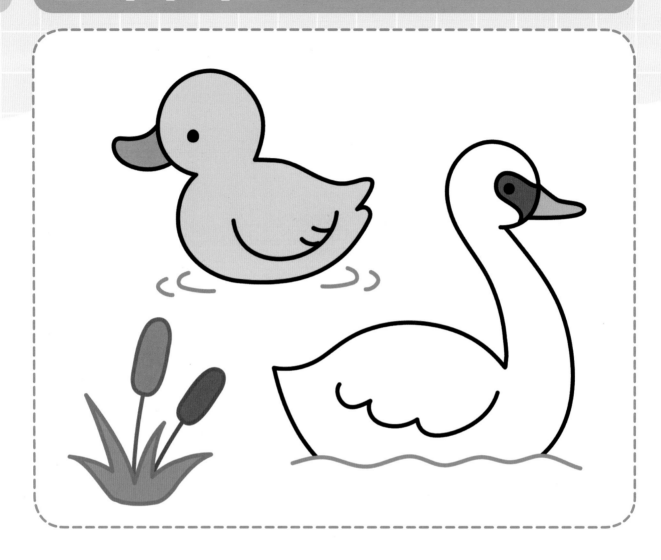

다양하게 그려 봐요!

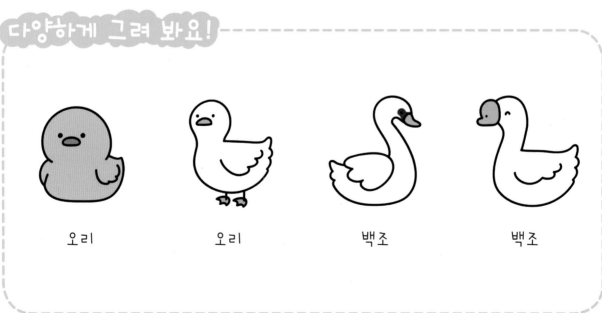

오리 오리 백조 백조

❶ 머리를 그려요.

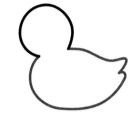
❷ 몸통을 그려요.

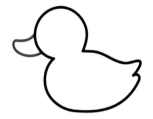
❸ 부리를 그려요.

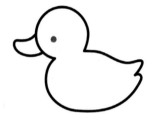
❹ 눈을 그려요.

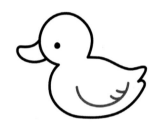
❺ 날개를 그리면 완성!

▼ 백조

❶ 머리와 목을 그려요.

❷ 이어서 목을 마저 그려요.

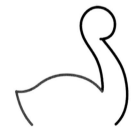
❸ 몸통을 그려요.

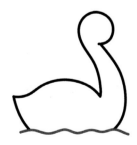
❹ 일렁이는 물결을 그려요.

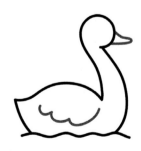
❺ 부리와 날개를 그려요.

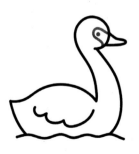
❻ 눈과 얼굴 무늬를
그리면 완성!

참새와 비둘기

다양하게 그려 봐요!

참새 참새 비둘기 비둘기

❶ 몸통을 그려요.

❷ 날개를 그려요.

❸ 눈과 부리를 그려요.

❹ 얼굴 무늬를 그려요.

❺ 몸통 무늬를 그려요.

❻ 다리를 그리면 완성!

▼ 비둘기

❶ 머리와 몸통을 그려요.

❷ 눈과 부리를 그려요.

❸ 날개를 그려요.

❹ 꽁지깃을 그려요.

❺ 다리를 그리면 완성!

까치와 제비

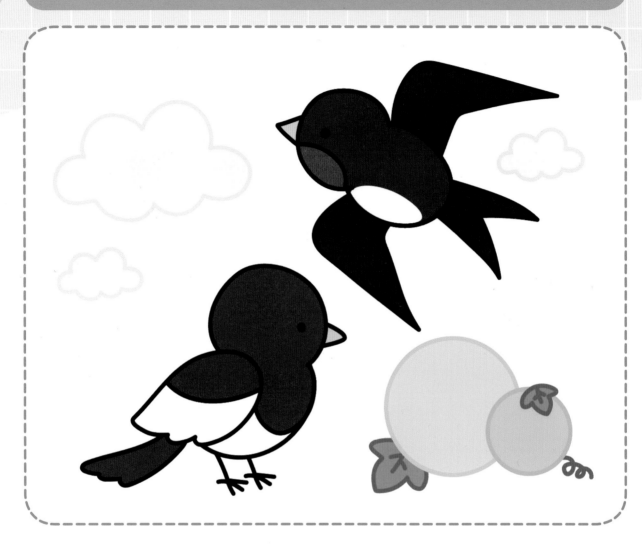

다양하게 그려 봐요!

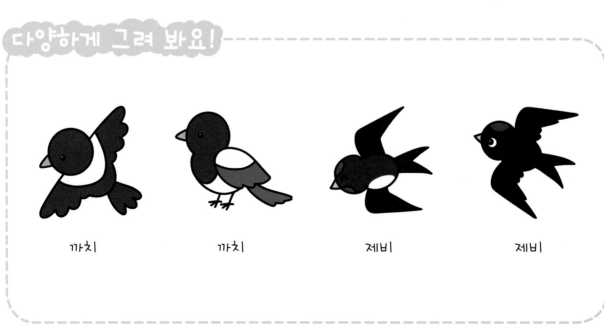

까치 까치 제비 제비

▼ 까치

❶ 머리를 그려요.

❷ 날개를 그려요.

❸ 몸통을 그려요.

❹ 눈과 부리를 그려요.

❺ 다리와 꽁지깃을 그려요.

❻ 날개와 몸통의 무늬를
 그리면 완성!

▼ 제비

❶ 머리를 그려요.

❷ 몸통을 그려요.

❸ 날개를 그려요.

❹ 꽁지깃을 그려요.

❺ 눈과 부리를 그려요.

❻ 얼굴 무늬를 그리면 완성!

부엉이와 앵무새

다양하게 그려 봐요!

부엉이　　　　올빼미　　　　앵무새　　　　앵무새

❶ 머리와 몸통을 그려요.

❷ 눈을 그려요.

❸ 부리를 그려요.

❹ 날개를 그려요.

❺ 배에 V자를 여러 개 그려
깃털을 표현해요.

❻ 다리를 그리면 완성!

▼ 앵무새

❶ 부리를 그려요.

❷ 머리를 그려요.

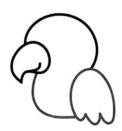

❸ 몸통과 날개를 그려요.

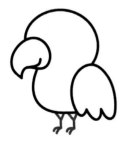

❹ 다리를 그려요.

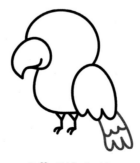

❺ 꽁지깃을 그려요.

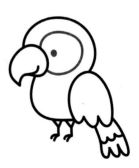

❻ 눈과 얼굴 무늬를 그리면
완성!

두루미와 홍학

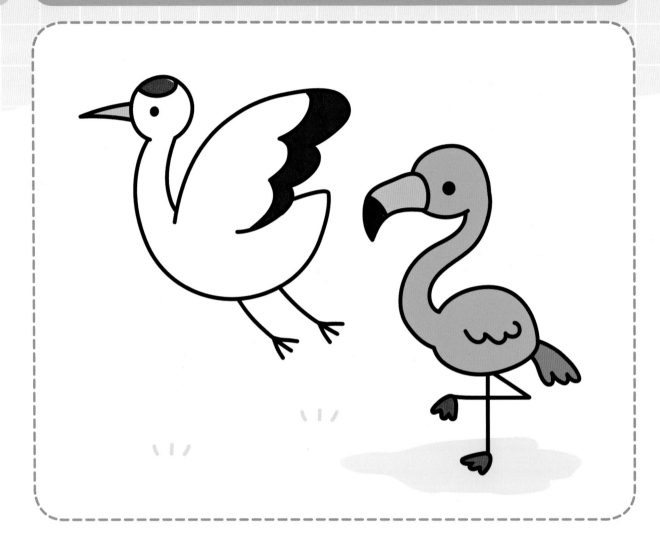

다양하게 그려 봐요!

두루미 두루미 홍학 홍학

▼ 두루미

❶ 머리를 그려요. ❷ 펼친 한쪽 날개를 그려요. ❸ 목과 몸통을 그려요.

❹ 눈과 부리를 그려요. ❺ 머리와 날개의 ❻ 날아가는 모습의 다리를
　　　　　　　　　　　　　　　무늬를 그려요.　　　　　　　　그리면 완성!

▼ 홍학

❶ 부리를 그려요. ❷ 머리와 눈을 그려요. ❸ 기다란 목을 그려요.

❹ 몸통을 그려요. ❺ 날개와 꽁지깃을 그려요. ❻ 한쪽을 들고 있는 다리를
　　　　　　　　　　　　　　　　　　　　　　　　　　　　그리면 완성!

공작과 독수리

다양하게 그려 봐요!

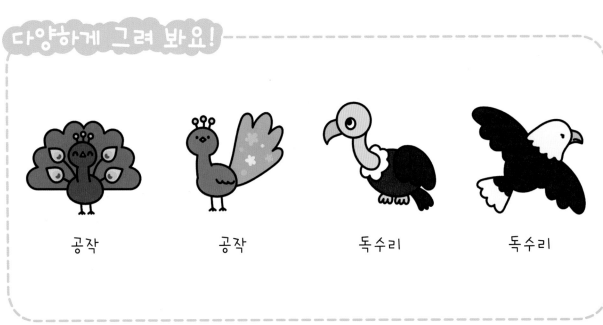

| 공작 | 공작 | 독수리 | 독수리 |

❶ 머리와 목을 그려요.

❷ 몸통을 그려요.

❸ 다리를 그려요.

❹ 머리 위에 장식깃을 그려요.

❺ 눈과 부리를 그려요.

❻ 꼬리깃을 그리면 완성!

▼ 독수리

❶ 머리를 그려요.

❷ 펼친 한쪽 날개를 그려요.

❸ 뒤편의 날개도 그려요.

❹ 몸통을 그려요.

❺ 다리와 꽁지깃을 그려요.

❻ 치켜 올라간 눈과
부리를 그리면 완성!

펭귄과 물개

다양하게 그려 봐요!

| 펭귄 | 펭귄 | 새끼 하프물범 | 물개 |

✏️ ▶ 펭귄

❶ 머리를 그려요.

❷ 날개를 그려요.

❸ 몸통을 그려요.

❹ 발을 그려요.

❺ 눈과 부리를 그려요.

❻ 얼굴 무늬를 그리면 완성!

✏️ ▶ 물개

❶ 머리와 몸통을 그려요.

❷ 앞발을 그려요.

❸ 뒷발을 그려요.

❹ 눈, 코, 입, 수염을 그려요.

❺ 머리 위에 동그란
　 공을 그려요.

❻ 공에 줄무늬를 그리면 완성!

돌고래와 범고래

다양하게 그려 봐요!

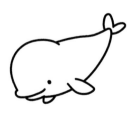

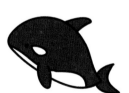

돌고래 돌고래 흰고래 범고래

▼ 돌고래

❶ 머리와 몸통을 그려요.

❷ 꼬리지느러미를 그려요.

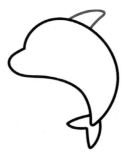

❸ 등지느러미를 그려요.

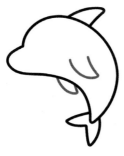

❹ 가슴지느러미를 그려요.

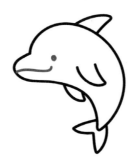

❺ 눈과 입을 그려요.

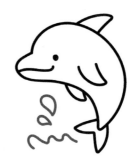

❻ 튀어 오르는 물을 그리면 완성!

▼ 범고래

❶ 머리와 몸통을 그려요.

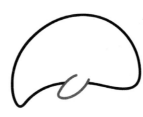

❷ 가슴지느러미를 그려요.

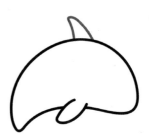

❸ 등지느러미를 그려요.

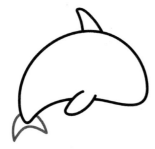

❹ 꼬리지느러미를 그려요.

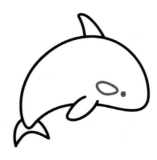

❺ 눈과 얼굴 무늬를 그려요.

❻ 배 무늬를 그리면 완성!

상어와 대왕고래

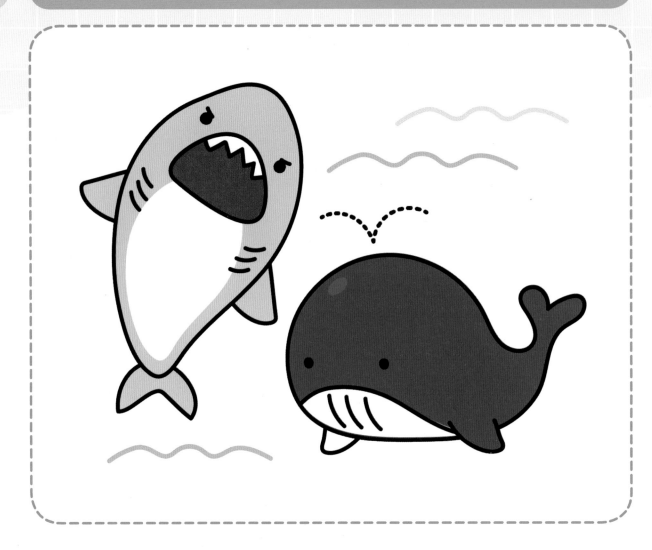

다양하게 그려 봐요!

| 상어 | 상어 | 대왕고래 | 대왕고래 |

▼ 상어

❶ 머리와 몸통을 그려요.

❷ 가슴지느러미를 그려요.

❸ 꼬리지느러미를 그려요.

❹ 입과 이빨을 그려요.

❺ 치켜 올라간 눈을 그려요.

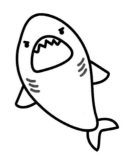

❻ 아가미를 그리면 완성!

▼ 대왕고래

❶ 머리와 몸통을 그려요.

❷ 꼬리지느러미를 그려요.

❸ 가슴지느러미를 그려요.

❹ 눈을 그려요.

❺ 배를 그려요.

❻ 머리 위로 뿜어져 나오는
물을 그리면 완성!

해파리와 꽃게와 새우

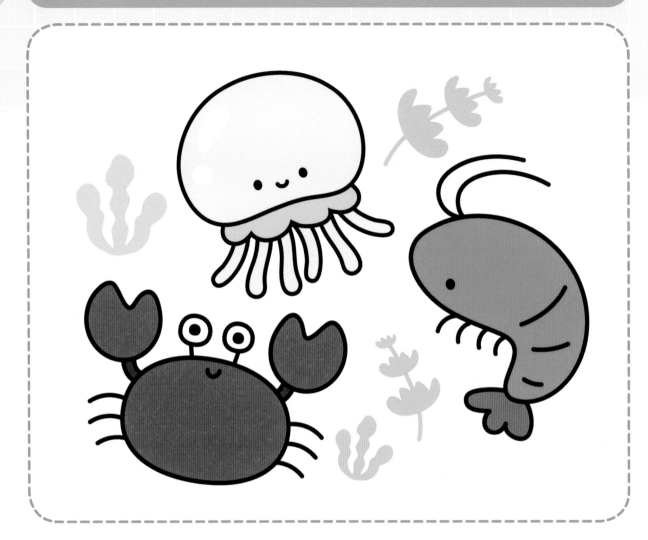

다양하게 그려 봐요!

해파리 꽃게 가재 새우

▼ 해파리

 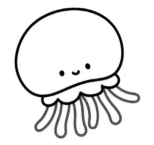

❶ 해파리의 갓을 그려요. ❷ 눈과 입을 그려요. ❸ 촉수를 그리면 완성!

▼ 꽃게

❶ 몸통을 그려요. ❷ 집게다리를 그려요. ❸ 눈, 입, 다리를 그리면 완성!

▼ 새우

❶ 몸통과 꼬리를 그려요. ❷ 눈과 몸통 마디를 그려요. ❸ 수염과 다리를 그리면 완성!

가오리와 해마

다양하게 그려 봐요!

가오리

가오리

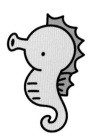
해마

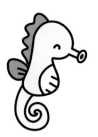
해마

① 가오리 눈 부분을 그려요.

② 가슴지느러미를 그려요.

③ 배지느러미를 그려요.

④ 꼬리지느러미를 그려요.

⑤ 눈과 입을 그려요.
(실제로는 눈은 등 쪽에,
입은 배 쪽에 있어요.)

⑥ 아가미를 그리면 완성!

▼ 해마

① 주둥이를 그려요.

② 머리와 눈을 그려요.

③ 둥글게 말린 꼬리를 그려요.

④ 배를 그려요.

⑤ 뾰족뾰족한 머리 돌기를
그려요.

⑥ 등지느러미를 그리면 완성!

문어와 오징어

다양하게 그려 봐요!

문어

문어

오징어

오징어

❶ 몸통을 그려요.

❷ 다리 6개를 그려요.

❸ 다리 2개는 위로 올려서
그려요.

❹ 눈과 입을 그려요.

❺ 6개의 다리에
빨판을 그려요.

❻ 양옆의 다리에
빨판을 그리면 완성!

▼ 오징어

❶ 몸통을 그려요.

❷ 지느러미를 그려요.

❸ 다리 8개를 그려요.

❹ 가장 긴 다리 2개는
위로 올려서 그려요.

❺ 눈과 입을 그리면 완성!

복어와 관상어

다양하게 그려 봐요!

복어 고등어 관상어 관상어

▼ 복어

❶ 몸통을 그려요.

❷ 눈과 입을 그려요.

❸ 가슴지느러미를 그려요.

❹ 꼬리지느러미를 그려요.

❺ 몸통에 가시 모양의 비늘을
그려요.

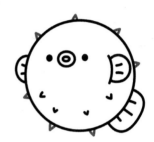

❻ 몸통을 빙 둘러
비늘을 그리면 완성!

▼ 관상어

❶ 몸통을 그려요.

❷ 눈과 입을 그리고,
머리와 몸통의 경계선을 그려요.

❸ 등지느러미를 그려요.

❹ 가슴지느러미를 그려요.

❺ 꼬리지느러미를 그리면
완성!

강아지와 고양이

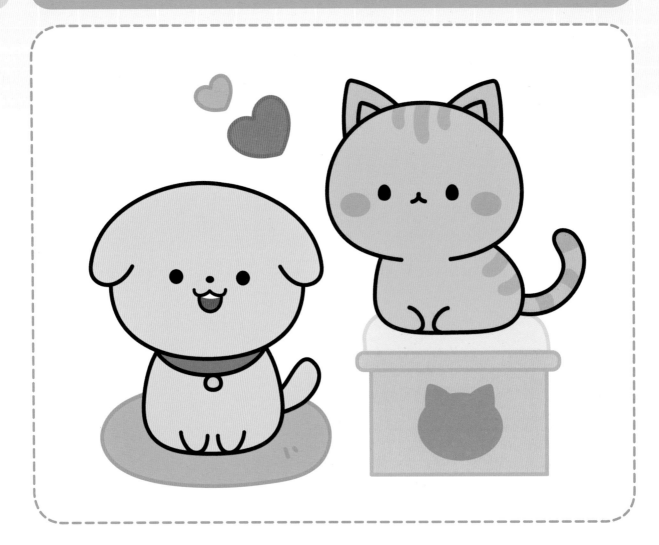

다양하게 그려 봐요!

강아지

강아지

고양이

고양이

❶ 머리와 귀를 그려요.

❷ 이어서 머리를 마저 그려요.

❸ 눈, 코, 입을 그려요.

❹ 동그란 장식이 달린
목걸이를 그려요.

❺ 몸통을 그려요.

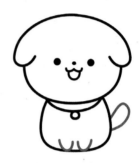

❻ 앞발과 꼬리를 그리면
완성!

▼ 고양이

❶ 머리를 그려요.

❷ 몸통을 그려요.

❸ 귀를 그려요.

❹ 눈과 입을 그려요.

❺ 웅크린 앞발을 그려요.

❻ 꼬리를 그리면 완성!

햄스터와 생쥐

다양하게 그려 봐요!

햄스터

햄스터

생쥐

생쥐

▼ 햄스터

❶ 머리를 그려요.

❷ 몸통을 그려요.

❸ 귀를 그려요.

❹ 눈, 코, 입을 그려요.

❺ 앞발과 뒷발을 그려요.

❻ 앞발 사이에
해바라기 씨를 그리면 완성!

▼ 생쥐

❶ 머리를 그려요.

❷ 귀를 그려요.

❸ 몸통을 그려요.

❹ 눈과 코를 그려요.

❺ 앞발과 뒷발을 그려요.

❻ 둥글게 말린 꼬리를 그리면
완성!

수달과 해달

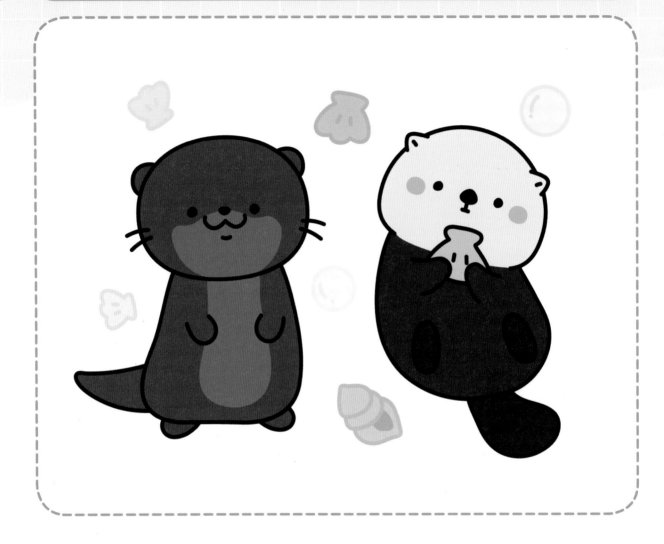

다양하게 그려 봐요!

수달

수달

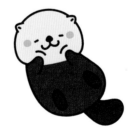

해달

해달

▸ 수달

❶ 머리를 그려요.

❷ 몸통을 그려요.

❸ 귀와 수염을 그려요.

❹ 눈, 코, 입을 그려요.

❺ 앞발과 뒷발을 그려요.

❻ 꼬리를 그리면 완성!

▸ 해달

❶ 귀를 그려요.

❷ 머리를 그려요.

❸ 몸통과 꼬리를 그려요.

❹ 눈, 코, 입을 그려요.

❺ 앞발과 뒷발을 그려요.

❻ 앞발 사이에 조개를 그리면
완성!

다람쥐와 청설모

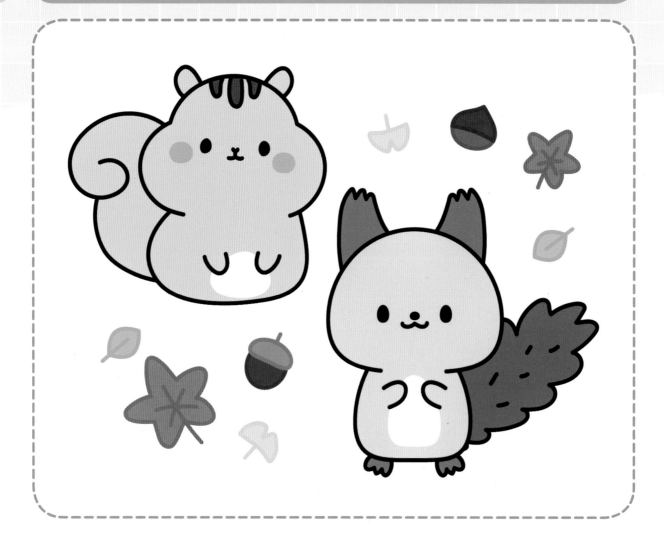

다양하게 그려 봐요!

| 다람쥐 | 다람쥐 | 청설모 | 청설모 |

❶ 머리를 그려요.

❷ 몸통을 그려요.

❸ 귀와 머리 줄무늬를 그려요.

❹ 눈, 코, 입을 그려요.

❺ 앞발을 그려요.

❻ 둥글게 말린 꼬리를 그리면
완성!

▼ 청설모

❶ 머리를 그려요.

❷ 몸통을 그려요.

❸ 긴 털이 나 있는 귀를 그려요.
(청설모는 겨울에
귀에 긴 털이 자라나요.)

❹ 눈, 코, 입을 그려요.

❺ 앞발과 뒷발을 그려요.

❻ 복슬복슬한 꼬리를 그리면
완성!

곰과 판다

다양하게 그려 봐요!

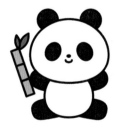

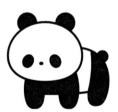

| 곰 | 북극곰 | 판다 | 판다 |

▼ 곰

❶ 머리를 그려요.

❷ 몸통을 그려요.

❸ 귀를 그려요.

❹ 눈, 코, 입을 그려요.

❺ 주둥이를 그려요.

❻ 앞다리와 뒷다리를 그리면
완성!

▼ 판다

❶ 머리를 그려요.

❷ 앞으로 쭉 뻗은 앞다리를
그려요.

❸ 몸통과 뒷다리를 그려요.

❹ 귀를 그려요.

❺ 얼굴 무늬와 코를 그려요.

❻ 몸통 무늬와 꼬리를 그리면
완성!

고슴도치와 사슴

다양하게 그려 봐요!

| 고슴도치 | 고슴도치 | 사슴 | 루돌프 |

▼ 고슴도치

❶ 머리를 그려요.

❷ 몸통을 그려요.

❸ 머리와 몸통의 경계선을
그려요.

❹ 눈과 코를 그려요.

❺ 다리를 그려요.

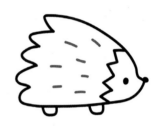

❻ 고슴도치 가시를 그리면
완성!

▼ 사슴

❶ 머리를 그려요.

❷ 앞다리를 그려요.

❸ 뒷다리와 꼬리를 그려요.

❹ 귀와 사슴뿔을 그려요.

❺ 눈, 코, 입을 그려요.

❻ 몸통 무늬와
발굽을 그리면 완성!

원숭이와 고릴라

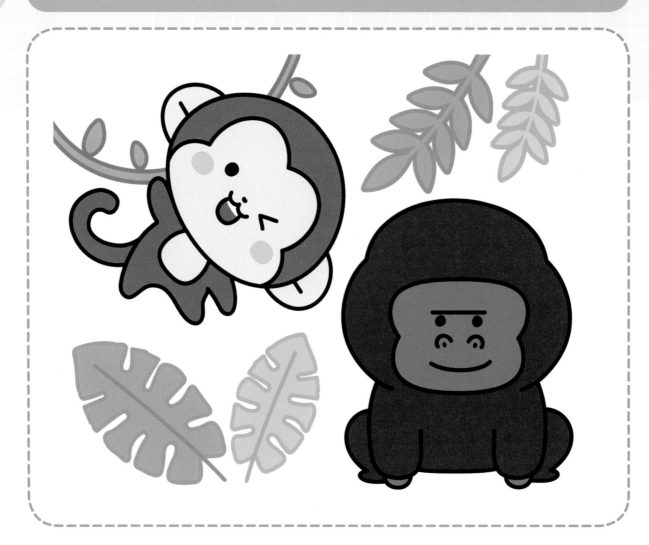

다양하게 그려 봐요!

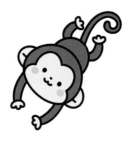
원숭이

원숭이

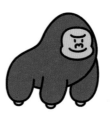
고릴라

고릴라

① 머리를 그려요.

② 팔을 그려요.

③ 몸통과 다리를 그려요.

④ 귀와 얼굴을 그려요.

⑤ 눈, 코, 입을 그려요.

⑥ 배와 꼬리를 그리면 완성!

▼ 고릴라

① 머리를 그려요.

② 팔을 그려요.

③ 앉아 있는 다리를 그려요.

④ 얼굴을 그려요.

⑤ 눈, 코, 입을 그리면 완성!

코끼리와 기린

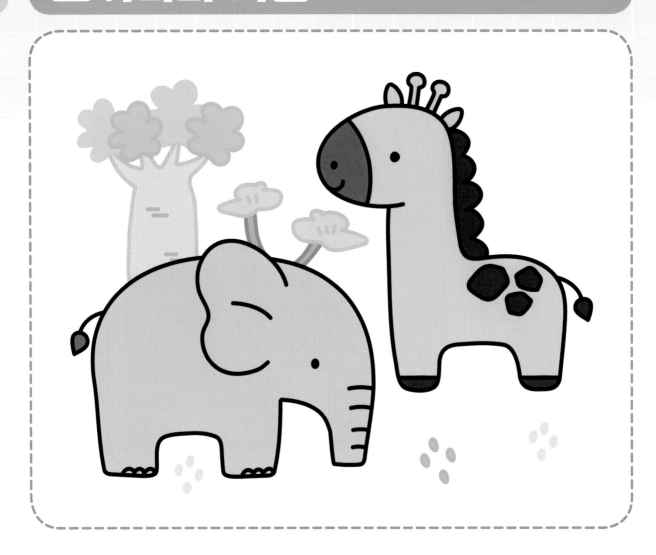

다양하게 그려 봐요!

코끼리

코끼리

기린

기린

❶ 머리와 코를 그려요.

❷ 귀를 그려요.

❸ 몸통과 다리를 그려요.

❹ 코의 주름과 눈을 그려요.

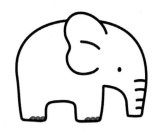

❺ 발톱을 그려요.

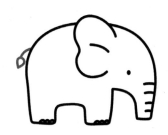

❻ 꼬리를 그리면 완성!

▼ 기린

❶ 머리를 그려요.

❷ 목과 몸통, 다리를 그려요.

❸ 눈, 코, 입, 주둥이를 그려요.

❹ 뿔과 귀를 그려요.

❺ 목의 갈기와 꼬리를 그려요.

❻ 몸통 무늬와 발굽을 그리면
완성!

여우와 늑대

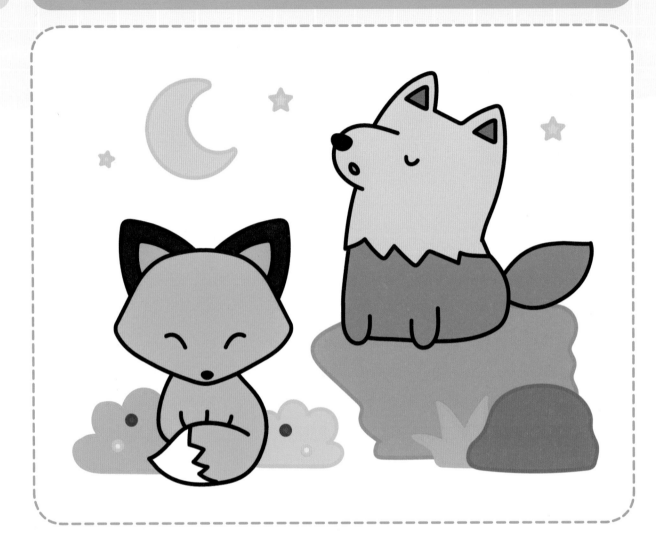

다양하게 그려 봐요!

여우

여우

늑대

늑대

① 머리를 그려요.

② 몸통과 꼬리를 그려요.

③ 이어서 몸통을 마저 그려요.

④ 귀를 그려요.

⑤ 눈과 코를 그려요.

⑥ 앞다리와 꼬리 무늬를
그리면 완성!

▼ 늑대

① 주둥이를 그려요.

② 귀와 머리를 그려요.

③ 앞다리를 그려요.

④ 몸통을 그려요.

⑤ 꼬리를 그려요.

⑥ 눈, 코, 입, 귓속을 그리면
완성!

족제비와 너구리

다양하게 그려 봐요!

족제비

족제비

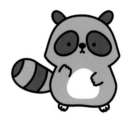

너구리

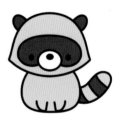

너구리

 ▼ 족제비

❶ 머리를 그려요.

❷ 몸통을 그려요.

❸ 귀와 수염을 그려요.

❹ 눈, 코, 입을 그려요.

❺ 앞발과 뒷발을 그려요.

❻ 꼬리를 그리면 완성!

 ▼ 너구리

❶ 머리를 그려요.

❷ 앞다리를 그려요.

❸ 귀와 뒷다리를 그려요.

❹ 눈, 코, 입을 그려요.

❺ 얼굴 무늬를 그려요.

❻ 꼬리를 그리면 완성!

캥거루와 코알라

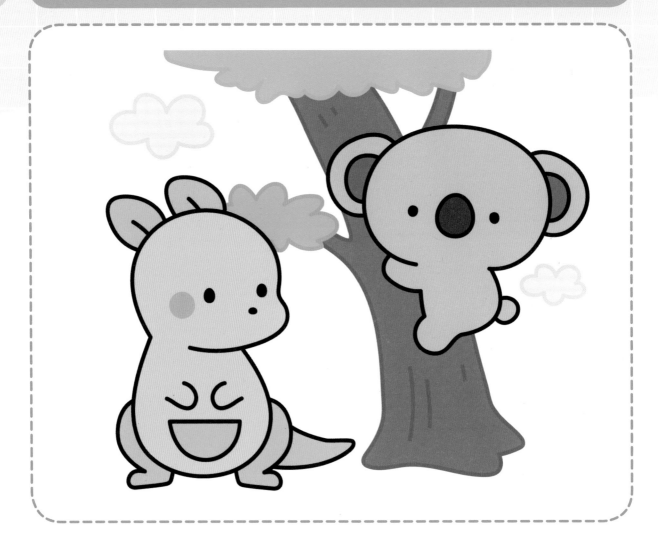

다양하게 그려 봐요!

캥거루	캥거루	코알라	코알라

① 머리를 그려요.

② 몸통을 그려요.

③ 눈, 코, 귀를 그려요.

④ 앞다리와
새끼주머니를 그려요.

⑤ 뒷다리를 그려요.

⑥ 꼬리를 그리면 완성!

▼ 코알라

① 머리를 그려요.

② 나무에 매달린 몸통과
뒷다리를 그려요.

③ 나무를 붙잡고 있는 앞다리와
배를 그려요.

④ 귀와 꼬리를 그려요.

⑤ 눈과 코를 그려요.

⑥ 나무를 그리면 완성!

돼지와 염소

다양하게 그려 봐요!

| 돼지 | 멧돼지 | 염소 | 염소 |

✏️▼ 돼지

❶ 귀를 그려요.

❷ 몸통을 그려요.

❸ 눈과 코를 그려요.

❹ 앞다리를 그려요.

❺ 꼬리를 그리면 완성!

✏️▼ 염소

❶ 머리를 그려요.

❷ 귀와 뿔을 그려요.

❸ 눈, 코, 수염을 그려요.

❹ 앞다리를 그려요.

❺ 몸통과 뒷다리를 그려요.

❻ 꼬리와 발굽을 그리면 완성!

양과 알파카

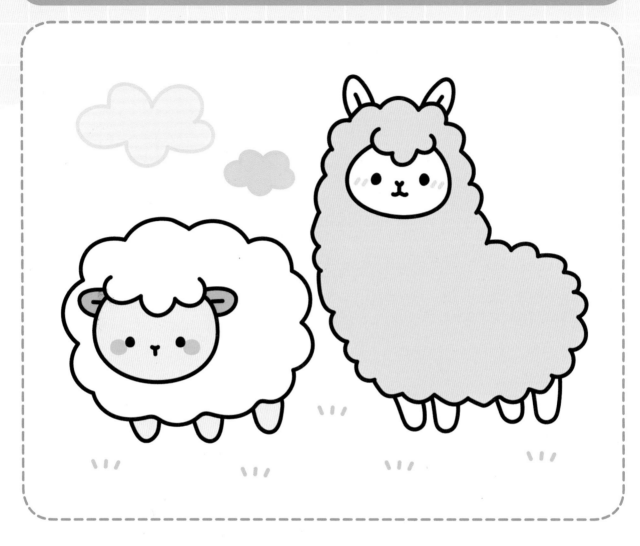

다양하게 그려 봐요!

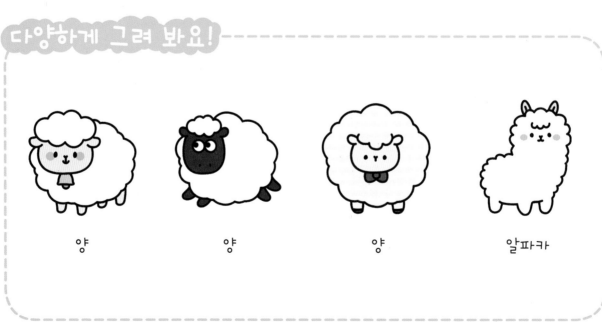

| 양 | 양 | 양 | 알파카 |

❶ 복슬복슬한 머리털을 그려요.

❷ 얼굴을 그려요.

❸ 귀를 그려요.

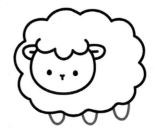

❹ 복슬복슬한 몸통을 그려요.

❺ 눈과 코를 그려요.

❻ 다리를 그리면 완성!

▼ 알파카

❶ 복슬복슬한 머리와
 몸통을 그려요.

❷ 복슬복슬한 머리털을 그려요.

❸ 얼굴을 그려요.

❹ 눈, 코, 입을 그려요.

❺ 귀를 그려요.

❻ 다리를 그리면 완성!

말과 황소

다양하게 그려 봐요!

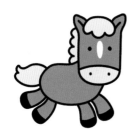
말

유니콘

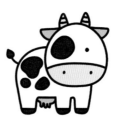
젖소

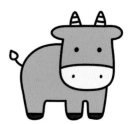
황소

① 머리와 주둥이를 그려요.

② 귀를 그려요.

③ 눈, 코, 입을 그려요.

④ 몸통과 다리를 그려요.

⑤ 갈기를 그려요.

⑥ 꼬리와 발굽을 그리면 완성!

▼ 황소

① 머리와 주둥이를 그려요.

② 앞다리를 그려요.

③ 뒷다리를 그려요.

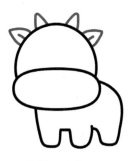

④ 뿔과 귀를 그려요.

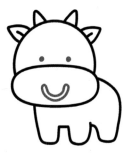

⑤ 눈과 코뚜레를 그려요.

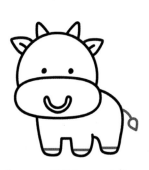

⑥ 꼬리와 발굽을 그리면 완성!

호랑이와 사자

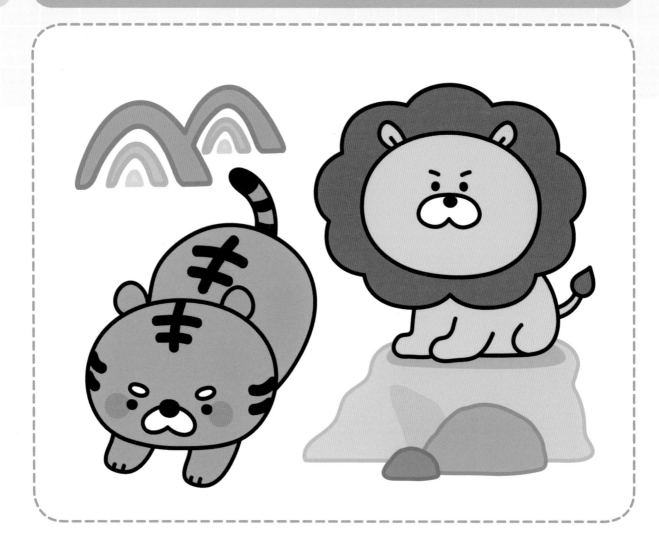

다양하게 그려 봐요!

호랑이　　　　　호랑이　　　　　사자　　　　　사자

① 머리를 그려요.

② 귀를 그려요.

③ 앞으로 뻗은 앞다리를
그려요.

④ 몸통과 꼬리를 그려요.

⑤ 눈썹, 눈, 코, 주둥이를 그려요.

⑥ 호랑이 줄무늬를 그리면
완성!

① 머리와 귀를 그려요.

② 눈썹, 눈, 코, 주둥이를 그려요.

③ 복슬복슬한 갈기를 그려요.

④ 앞다리를 그려요.

⑤ 몸통과 앉아 있는 뒷다리를
그려요.

⑥ 꼬리를 그리면 완성!

나무늘보와 낙타

다양하게 그려 봐요!

나무늘보

나무늘보

낙타

낙타

▼ 나무늘보

① 머리와 얼굴을 그려요.

② 나무에 매달린 다리와 몸통을 그려요.

③ 발톱을 그려요.

④ 눈과 코를 그려요.

⑤ 얼굴 무늬와 털을 그려요.

⑥ 나무를 그리면 완성!

▼ 낙타

① 머리와 입을 그려요.

② 목을 그려요.

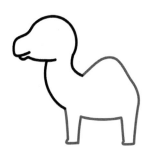

③ 몸통과 다리를 그려요.

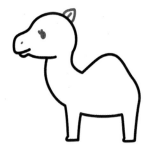

④ 눈, 코, 귀를 그려요.

⑤ 목의 갈기를 그려요.

⑥ 혹의 털과 꼬리를 그리면 완성!

토끼와 거북

다양하게 그려 봐요!

토끼　　　　　　토끼　　　　　　거북　　　　　　거북

▼ 토끼

① 머리를 그려요.

② 몸통을 그려요.

③ 귀와 꼬리를 그려요.

④ 눈, 코, 입을 그려요.

⑤ 엎드려 있는
앞발을 그려요.

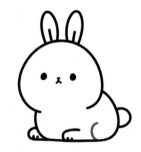

⑥ 웅크린 뒷다리를 그리면 완성!

▼ 거북

① 등딱지를 그려요.

② 머리를 그려요.

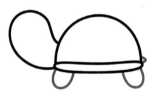

③ 다리와 꼬리를 그려요.

④ 등딱지 무늬를 그려요.

⑤ 이어서 등딱지 무늬를
마저 그려요.

⑥ 눈과 입을 그리면 완성!

하마와 악어

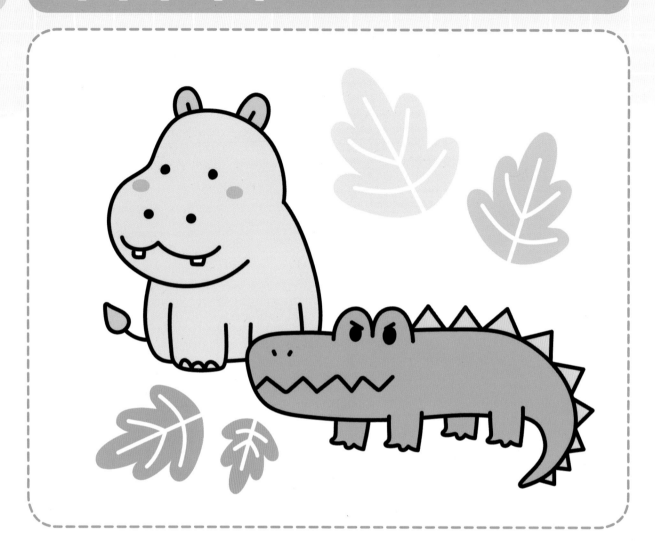

다양하게 그려 봐요!

하마 하마 악어 악어

▼ 하마

① 머리를 그려요.

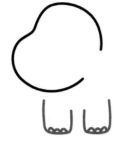

② 앞다리를 그려요.

③ 몸통을 그려요.

④ 귀를 그려요.

⑤ 눈, 코, 입, 이빨을 그려요.

⑥ 꼬리를 그리면 완성!

▼ 악어

① 머리를 그려요.

② 몸통과 꼬리를 그려요.

③ 다리와 배를 그려요.

④ 뒤편의 다리를 그려요.

⑤ 치켜 올라간 눈, 코, 입을 그려요.

⑥ 등의 뾰족한 비늘을 그리면 완성!

이구아나와 카멜레온

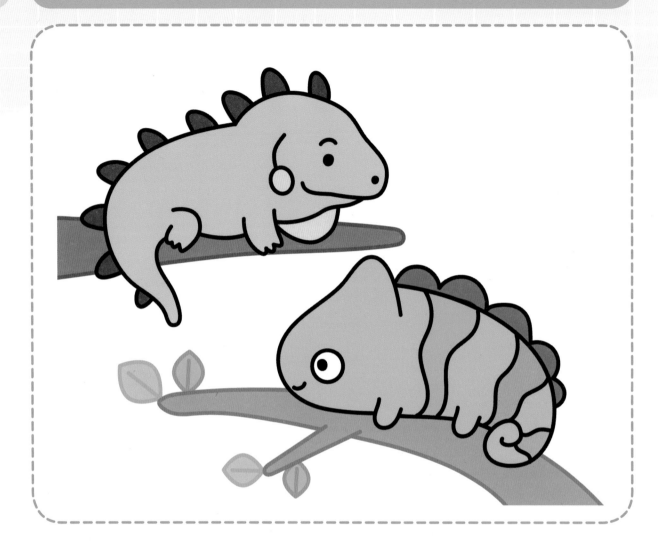

다양하게 그려 봐요!

이구아나

카멜레온

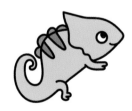

카멜레온

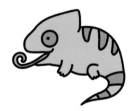

카멜레온

① 머리와 입을 그려요.

② 다리를 그려요.

③ 몸통과 꼬리를 그려요.

④ 눈썹, 눈, 코를 그려요.

⑤ 턱의 비늘과
목 아래의 주머니를 그려요.

⑥ 등의 뾰족한 비늘을 그리면
완성!

▼ 카멜레온

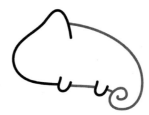

① 머리를 그려요.

② 다리를 그려요.

③ 몸통과 둥글게 말린
꼬리를 그려요.

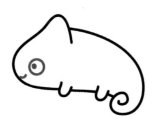

④ 눈과 입을 그려요.

⑤ 등의 볼록한 비늘을 그려요.

⑥ 몸통 줄무늬를 그리면 완성!

개구리와 두꺼비

다양하게 그려 봐요!

개구리

개구리

개구리

두꺼비

▼ 개구리

❶ 눈을 그려요.

❷ 얼굴과 입을 그려요.

❸ 앞다리를 그려요.

❹ 몸통을 그려요.

❺ 웅크린 뒷다리를 그려요.

❻ 연잎을 그리면 완성!

▼ 두꺼비

❶ 몸통을 그려요.

❷ 눈을 그려요.

❸ 코와 입을 그려요.

❹ 앞다리를 그려요.

❺ 오돌토돌한 피부를
표현하면 완성!

아기 공룡과 프테라노돈

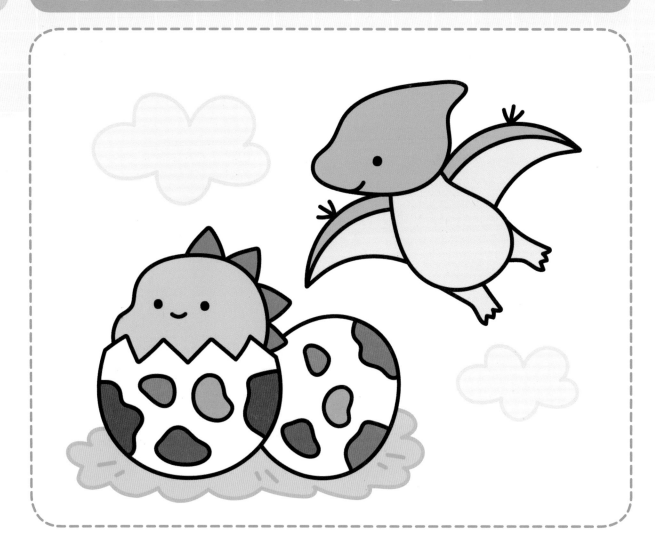

다양하게 그려 봐요!

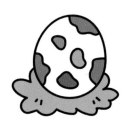

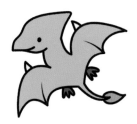

공룡알 아기 공룡 프테라노돈 프테라노돈

▼ 아기 공룡

❶ 공룡알을 그려요.

❷ 이어서 공룡알의
깨진 부분을 그려요.

❸ 빼꼼 나온 아기 공룡의
머리를 그려요.

❹ 등의 뾰족한 비늘을 그려요.

❺ 눈과 입을 그려요.

❻ 공룡알 무늬를 그리면 완성!

▼ 프테라노돈

❶ 머리를 그려요.

❷ 몸통을 그려요.

❸ 날개를 그려요.

❹ 날개 위에 앞발을 그려요.

❺ 다리를 그려요.

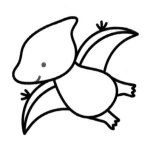

❻ 눈과 입을 그리면 완성!

티라노사우루스와 아파토사우루스

다양하게 그려 봐요!

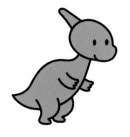

알로사우루스 트리케라톱스 파라사우롤로푸스 스테고사우루스

▼ 티라노사우루스

❶ 머리를 그려요.

❷ 몸통과 꼬리를 그려요.

❸ 앞다리와 뒷다리를 그려요.

❹ 눈썹, 눈, 코, 입을 그려요.

❺ 배를 그려요.

❻ 등의 뾰족한 비늘을 그리면 완성!

▼ 아파토사우루스

❶ 머리를 그려요.

❷ 앞다리를 그려요.

❸ 목, 몸통, 꼬리를 그려요.

❹ 뒷다리를 그려요.

❺ 뒤편의 다리를 그려요.

❻ 눈과 입을 그리면 완성!

2장

곤충

무당벌레와 애벌레

다양하게 그려 봐요!

무당벌레

애벌레

지렁이

달팽이

❶ 몸통을 그려요.

❷ 머리와 몸통의 경계선을
그려요.

❸ 몸통 가운데에
동그라미를 그려요.

❹ 주변에 작은 동그라미를
그려요.

❺ 눈과 더듬이를 그려요.

❻ 양날개의 경계선을 그리면
완성!

▼ 애벌레

❶ 머리를 그려요.

❷ 점점 작아지는 동그라미를
비스듬히 겹쳐 그려요.

❸ 더듬이를 그려요.

❹ 눈과 입을 그려요.

❺ 애벌레 무늬를 그리면 완성!

나비와 꿀벌

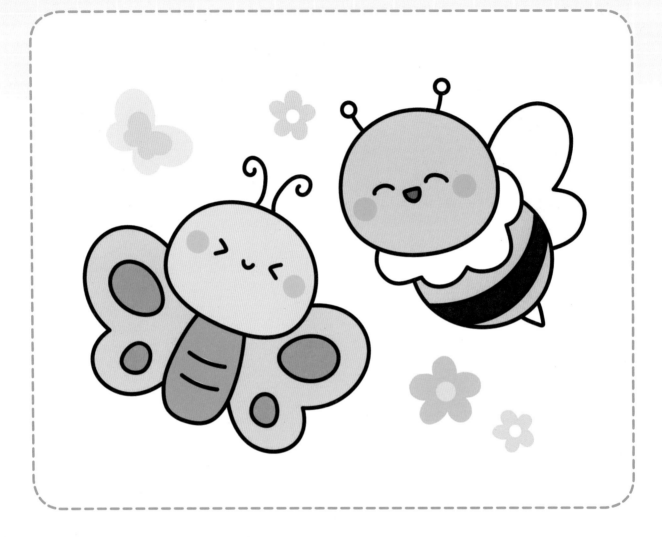

다양하게 그려 봐요!

| 나비 | 나비 | 꿀벌 | 꿀벌 |

① 머리를 그려요.

② 배와 배마디를 그려요.
(실제로는 머리, 가슴, 배가 있어요.)

③ 날개를 그려요.

④ 날개 무늬를 그려요.

⑤ 눈, 입, 더듬이를 그리면
완성!

▼ 꿀벌

① 머리를 그려요.

② 복슬복슬한 가슴 털을 그려요.

③ 배와 침을 그려요.

④ 날개를 그려요.

⑤ 눈, 입, 더듬이를 그려요.

⑥ 배마디를 그리면 완성!

매미와 개미

다양하게 그려 봐요!

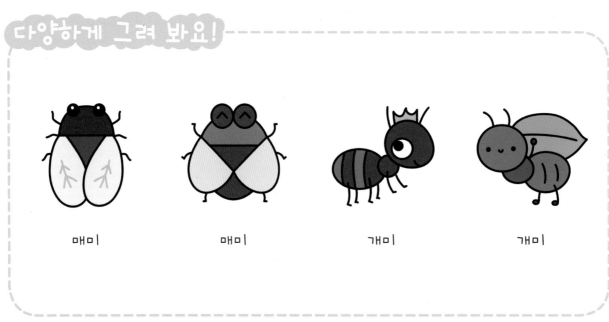

매미 매미 개미 개미

▼ 매미

❶ 머리를 그려요.

❷ 머리와 앞가슴의 경계선을
그려요.

❸ 날개를 그려요.

❹ 배를 그려요.

❺ 눈을 그려요.

❻ 다리를 그리면 완성!

▼ 개미

❶ 머리를 그려요.

❷ 가슴을 그려요.

❸ 배와 배마디를 그려요.

❹ 눈, 입, 더듬이를 그려요.

❺ 앞다리를 그려요.

❻ 가운뎃다리와 뒷다리를
그리면 완성!
(실제로는 3쌍의 다리 모두
가슴에 붙어 있어요.)

메뚜기와 잠자리

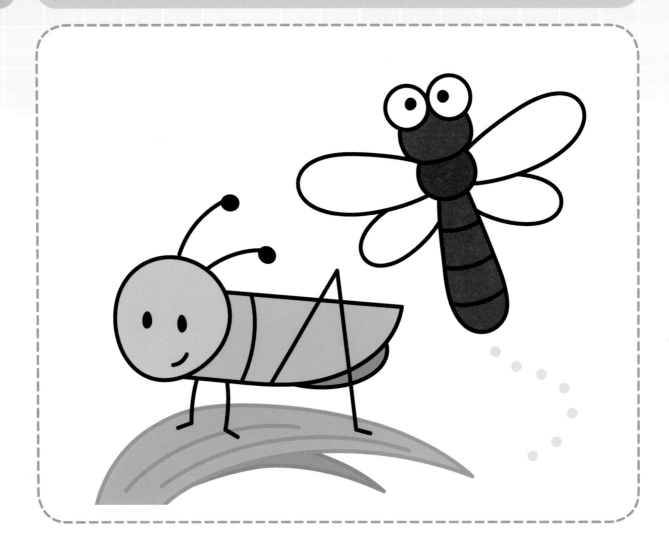

다양하게 그려 봐요!

메뚜기

메뚜기

잠자리

잠자리

❶ 어리를 그려요.

❷ 몸통을 그려요.

❸ 가슴과 날개의 경계선을
그리고, 배를 그려요.

❹ 눈, 입, 더듬이를 그려요.

❺ 앞다리를 그려요.

❻ 뒷다리를 그리면 완성!
(실제로는 앞다리와
가운뎃다리, 뒷다리가 있어요.)

▼ 잠자리

❶ 눈을 그려요.

❷ 어리를 그려요.

❸ 가슴과 배를 그려요.

❹ 배마디를 그려요.

❺ 날개를 그리면 완성!

모기와 반딧불이

다양하게 그려 봐요!

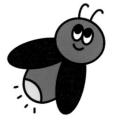

모기 모기 반딧불이 반딧불이

▼ 모기

❶ 눈을 그려요.

❷ 입술침을 그려요.

❸ 가슴, 배, 배마디를 그려요.

❹ 날개를 그려요.

❺ 다리를 그리면 완성!
(실제로는 3쌍의 다리가 있어요.)

▼ 반딧불이

❶ 머리를 그려요.

❷ 머리 윗부분에 선을 그리고,
눈, 입, 더듬이를 그려요.

❸ 날개를 그려요.

❹ 빛나는 부분을 그려요.

❺ 다리를 그리면 완성!

사슴벌레와 장수풍뎅이

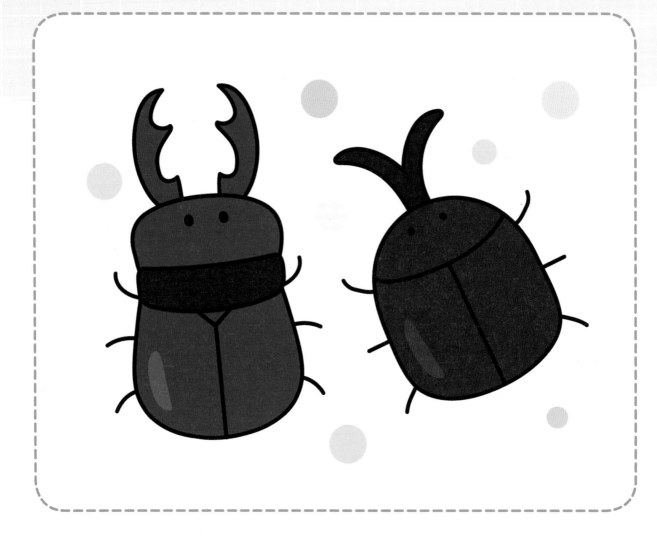

다양하게 그려 봐요!

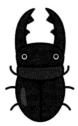

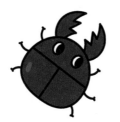

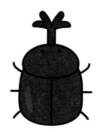

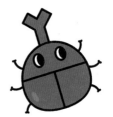

| 사슴벌레 | 사슴벌레 | 장수풍뎅이 | 장수풍뎅이 |

▼ 사슴벌레

❶ 머리를 그려요.

❷ 앞가슴등판을 그려요.

❸ 몸통을 그려요.

❹ 사슴뿔을 닮은 큰턱을 그려요.
(커다란 턱을 가진 개체는
수컷이고 암컷은 턱이 작아요.)

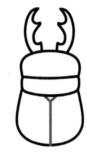

❺ 양날개의 경계선을 그려요.

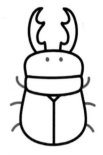

❻ 눈과 다리를 그리면 완성!

▼ 장수풍뎅이

❶ 몸통을 그려요.

❷ 머리와 양날개의
경계선을 그려요.

❸ Y자 모양의 뿔을 그려요.
(암컷은 뿔이 없고
수컷만 뿔이 있어요.)

❹ 눈을 그려요.

❺ 다리를 그리면 완성!

사마귀와 거미

다양하게 그려 봐요!

| 사마귀 | 사마귀 | 거미 | 거미줄 |

▼ 사마귀

❶ 눈을 그려요.

❷ 머리와 더듬이를 그려요.

❸ 가슴과 배를 그리고,
배와 날개의 경계선을 그려요.

❹ 뾰족한 가시가 달린
앞다리를 그려요.

❺ 이어서 낫처럼 구부러진
앞다리를 마저 그려요.

❻ 뒷다리를 그리면 완성!
(실제로는 가운뎃다리까지
3쌍의 다리가 있어요.)

▼ 거미

❶ 머리를 그려요.

❷ 치켜 올라간 눈을 그려요.

❸ 눈썹과 입을 그려요.

❹ 배와 거미줄을 그려요.

❺ 배마디를 그려요.

❻ 다리를 그리면 완성!
(거미는 4쌍의 다리가 있어요.)

3장

식물

은행잎과 단풍잎과 솔방울

다양하게 그려 봐요!

단풍잎과 은행잎 솔방울과 도토리 감잎 아카시아잎

❶ V자 모양을 그려요.

❷ 부채 모양의 잎을
그려요.

❸ 잎자루를 그리고, 잎끝에
결을 표현하면 완성!

▼ 단풍잎

❶ 단풍잎의 1갈래를 그려요.

❷ 양옆의 2갈래를 그려요.

❸ 아래쪽의 2갈래를 그려요.

❹ 잎맥과 잎자루를 그려요.

❺ 가운데 잎맥에서 뻗어 나가는
잎맥을 그리면 완성!

▼ 솔방울

❶ 울퉁불퉁한
솔방울 모양을 그려요.

❷ 꼭지를 그려요.

❸ 솔방울 비늘을
그리면 완성!

튤립과 카네이션

다양하게 그려 봐요!

튤립

튤립

카네이션

카네이션

▼ 튤립

❶ 꽃잎을 그려요.

❷ 옆의 꽃잎을 그려요.

❸ 뒤편의 꽃잎을 그려요.

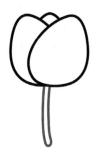

❹ 줄기를 그려요.

❺ 잎을 그려요.

❻ 옆의 잎을 그리면 완성!

▼ 카네이션

❶ 꽃받침을 그려요.

❷ 꽃잎을 그려요.

❸ 양옆의 꽃잎
2장을 그려요.

❹ 뒤편의 꽃잎을 그려요.

❺ 줄기를 그려요.

❻ 잎을 그리면 완성!

나팔꽃과 해바라기

다양하게 그려 봐요!

나팔꽃

나팔꽃

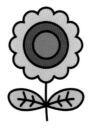
해바라기

해바라기

▼ 나팔꽃

❶ 꽃잎을 그려요.

❷ 꽃잎 가운데에
별 모양을 그려요.

❸ 꽃잎 밑부분과
꽃받침을 그려요.

❹ 줄기를 그려요.

❺ 잎을 그려요.

❻ 고불고불한 덩굴손을
그리면 완성!

▼ 해바라기

❶ 동그라미를 그려요.

❷ 동그라미를 빙 둘러
꽃잎을 그려요.

❸ 동그라미 가운데에
체크무늬를 그려요.

❹ 줄기를 그려요.

❺ 잎을 그리면 완성!

장미와 백합

다양하게 그려 봐요!

장미

장미

백합

백합

▼ 장미

❶ 꽃잎을 그려요.

❷ 꽃잎에 빙글빙글 소용돌이선을
그려요.

❸ 꽃잎 밑부분을 그려요.

❹ 꽃받침과 줄기를 그려요.

❺ 잎을 그려요.

❻ 잎자루를 그리면 완성!

▼ 백합

❶ 꽃잎을 그려요.

❷ 꽃잎에 곡선을 그려요.

❸ 꽃술을 그려요.

❹ 꽃잎 밑부분과
꽃받침을 그려요.

❺ 줄기를 그려요.

❻ 잎을 그리면 완성!

벚꽃과 동백꽃

다양하게 그려 봐요!

| 벚꽃 | 벚꽃 | 동백꽃 | 수국 |

▼ 벚꽃

❶ 동그라미를 그리고, 좀 더 작은
동그라미 5개를 빙 둘러 그려요.

❷ 작은 동그라미에서 가운데
동그라미로 이어지는 선을 그려요.

❸ 꽃잎을 그려요.

❹ 이어서 꽃잎 4장을 마저
그려요.

❺ 꽃봉오리를 그려요.

❻ 흩날리는 꽃잎을 그리면
완성!

▼ 동백꽃

❶ 꽃잎을 그려요.

❷ 양옆의 꽃잎 2장을 그려요.

❸ 꽃술을 그려요.

❹ 뒤편의 꽃잎을 그려요.

❺ 잎을 그려요.

❻ 꽃봉오리를 그리면 완성!

민들레와 연꽃

다양하게 그려 봐요!

민들레 민들레 홀씨 연꽃 연잎

❶ 꽃잎을 그려요.

❷ 바깥쪽을 빙 둘러
꽃잎을 2겹 더 그려요.

❸ 짧은 선을 둥글게
빙 둘러 그려요.

❹ 꽃과 홀씨의 줄기를 그려요.

❺ 잎을 그리면 완성!

▼ 연꽃

❶ 꽃잎을 그려요.

❷ 양옆의 꽃잎
2장을 그려요.

❸ 양끝의 꽃잎
2장을 그려요.

❹ 연잎을 그려요.

❺ 연잎끝에 결을 표현하면
완성!

은방울꽃과 코스모스

다양하게 그려 봐요!

은방울꽃

캄파눌라

코스모스

꽃

▼ 은방울꽃

❶ 은방울꽃을 그려요.

❷ 그 옆에 크기가 다른
은방울꽃 2개를 더 그려요.

❸ 줄기를 그려요.

❹ 잎을 그려요.

❺ 옆의 잎을 그리면 완성!

▼ 코스모스

❶ 동그라미를 그려요.

❷ 꽃잎 4장을
십자(+) 모양으로 그려요.

❸ 사이사이에
꽃잎 4장을 더 그려요.

❹ 잎줄기를 그려요.

❺ 잎줄기에 잎을 그리면 완성!

새싹과 스투키와 다육 식물

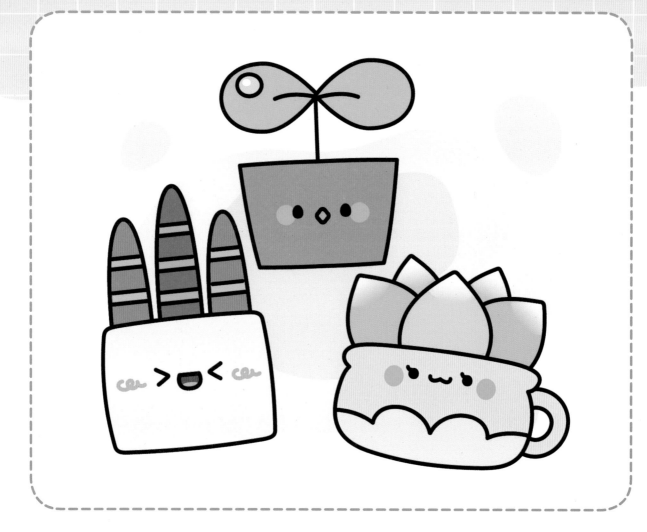

다양하게 그려 봐요!

새싹

산세베리아

다육 식물

다육 식물

▼ 새싹

❶ 화분을 그려요.

❷ 새싹을 그려요.

❸ 잎맥을 그리고, 동그랗게 맺힌 이슬을 그리면 완성!

▼ 스투키

❶ 화분을 그려요.

❷ 스투키 3개를 그려요.

❸ 스투키 줄무늬를 그리면 완성!

▼ 다육 식물

❶ 화분을 그려요.

❷ 손잡이를 그려요.

❸ 화분 무늬를 그려요.

❹ 잎을 그려요.

❺ 양옆의 잎 2개를 그려요.

❻ 뒤편의 잎을 그리면 완성!

선인장과 행운목

다양하게 그려 봐요!

선인장

선인장

행운목

몬스테라

▼ 선인장

❶ 네모를 그려요.

❷ 화분을 그려요.

❸ 선인장 몸통을 그려요.

❹ 위로 뻗은 선인장 가지를
그려요.

❺ 선인장 몸통에
세로선 3개를 그려요.

❻ 선인장을 빙 둘러
가시를 그리면 완성!

▼ 행운목

❶ 화분을 그려요.

❷ 원통 모양의 행운목을
그려요.

❸ 곡선 2개를 비스듬히 그려요.

❹ 곡선 위로 짧은 선을
군데군데 그려요.

❺ 양쪽에 가지 2개를 그려요.

❻ 가지 끝에 잎을 그리면
완성!

넓은잎나무와 바늘잎나무와 그루터기

다양하게 그려 봐요!

넓은잎나무

넓은잎나무

사과나무

바늘잎나무

▼ 넓은잎나무

❶ 나무 기둥을 그려요.

❷ 이어서 위로 뻗은
큰 가지를 그려요.

❸ 나무 기둥의 옹이와
풍성한 나뭇잎을 그리면 완성!

▼ 바늘잎나무

❶ 나무 윗부분을 그려요.

❷ 이어서 나무 밑부분을
마저 그려요.

❸ 나무 기둥을 그리고,
짧은 선으로 뾰족뾰족한
나뭇잎을 표현하면 완성!

▼ 그루터기

❶ 동그라미를 그려요.

❷ 나무 밑동을 그려요.

❸ 나이테를 그려요.

❹ 나뭇결을 그려요.

❺ 작은 나뭇잎을 그리면 완성!

코코야자와 크리스마스트리

다양하게 그려 봐요!

코코야자

코코야자

크리스마스트리

크리스마스트리

① X자 모양으로
야자 잎을 그려요.

② 잎에 결을 표현해요.

③ 코코넛 2개를 그려요.

④ 땅을 그리고, 콕콕 점을 찍어
모래를 표현해요.

⑤ 나무 기둥과 마디를 그리면
완성!

▼ 크리스마스트리

① 별을 그려요.

② 바늘잎나무를 그려요.

③ 이어서 나무 밑부분을
마저 그려요.

④ 나무 기둥을 그려요.

⑤ 트리 장식 리본과
전구를 그려요.

⑥ 트리 장식을 그리면 완성!

대나무와 소나무

다양하게 그려 봐요!

대나무

대나무

소나무

소나무

① 땅과 잔디를 그려요.

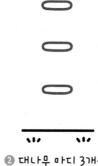

② 대나무 마디 3개를
일정한 간격으로 띄어서 그려요.

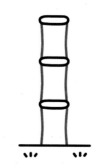

③ 마디 사이사이의 줄기를
그려요.

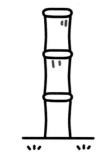

④ 줄기에 짧은 선을 군데군데
그려요.

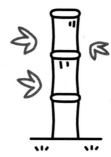

⑤ 잎을 그려요.

⑥ 잎줄기를 그리면 완성!

▼ 소나무

① 구름 모양을 그려요.

② 크기가 다른
구름 모양 2개를 그려요.

③ 나무 기둥을 그려요.

④ 잎과 기둥을 연결하는
가지를 그려요.

⑤ 짧은 선으로 뾰족뾰족한
나뭇잎을 표현해요.

⑥ 나무 기둥에 짧은 선을
여러 개 그리면 완성!

4장

과채와 음식

사과와 참외와 배와 감

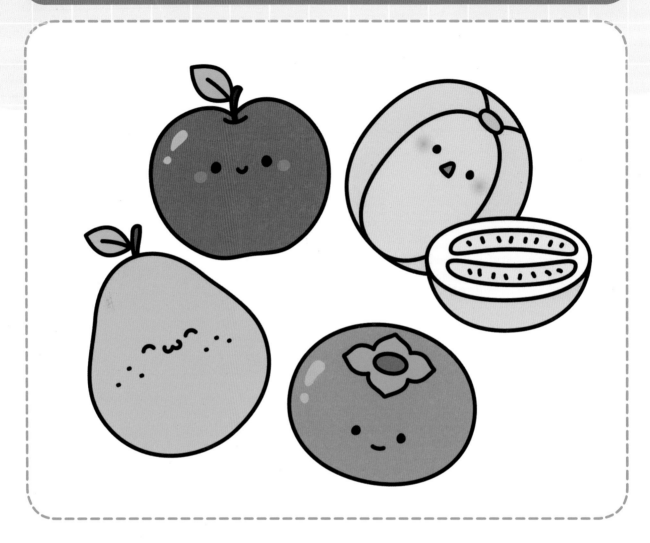

다양하게 그려 봐요!

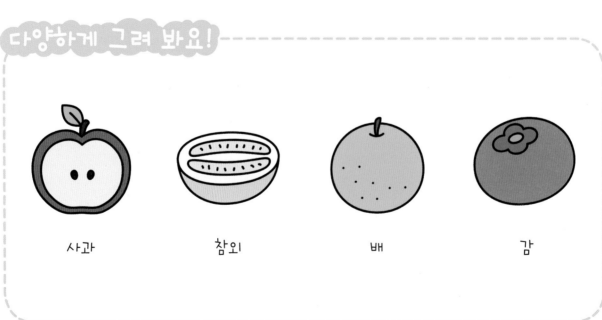

| 사과 | 참외 | 배 | 감 |

▼ 사과

❶ 사과 꼭지를 그려요.

❷ 위아래가 살짝 오목한
사과를 그려요.

❸ 잎을 그리면 완성!

▼ 참외

❶ 길쭉한 참외를 그려요.

❷ 참외 꼭지를 그려요.

❸ 참외 줄무늬를 그리면 완성!

▼ 배

❶ 호리병 모양의 배를 그려요.

❷ 배 꼭지를 그려요.

❸ 잎을 그리고, 콕콕 점을 찍어
껍질을 표현하면 완성!

▼ 감

❶ 동글납작한 감을 그려요.

❷ 감꼭지를 그려요.

❸ 이어서 감꼭지를
마저 그리면 완성!

파인애플과 수박과 귤과 레몬

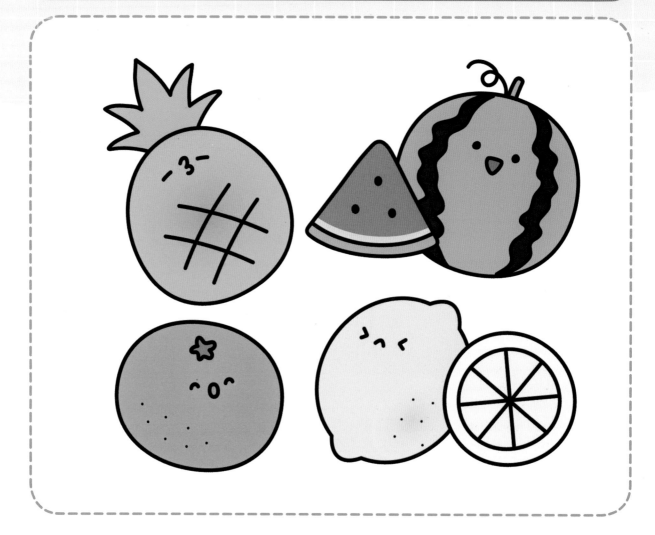

다양하게 그려 봐요!

| 파인애플 | 파인애플 | 수박 | 레몬 |

▼ 파인애플

 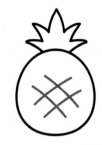

❶ 달걀 모양의 파인애플을
그려요.

❷ 잎을 그려요.

❸ 체크무늬로 파인애플 껍질을
표현하면 완성!

▼ 수박

 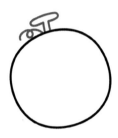 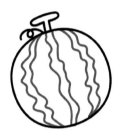

❶ 동그란 수박을 그려요.

❷ 수박 꼭지와 고불고불한
덩굴손을 그려요.

❸ 수박 줄무늬를 그리면 완성!

▼ 귤

❶ 동글납작한 귤을 그려요.

❷ 귤 꼭지를 그리고,
콕콕 점을 찍어 껍질을 표현해요.

❸ 귤 알맹이 2개를 그리면
완성!

▼ 레몬

❶ 가운데가 뚫린 길쭉한
레몬을 그려요.

❷ 이어서 레몬의
볼록 튀어나온 부분을 그려요.

❸ 콕콕 점을 찍어
껍질을 표현하면 완성!

멜론과 체리와 딸기와 바나나

다양하게 그려 봐요!

멜론

체리

딸기

바나나

▼ 멜론

❶ 동그란 멜론을 그려요.

❷ 멜론 꼭지를 그려요.

❸ 뒤편의 멜론 조각을 그리면
완성!

▼ 체리

❶ 동그란 체리 2개를 그려요.

❷ 줄기를 그려요.

❸ 잎을 그리면 완성!

▼ 딸기

❶ 딸기 꼭지를 그려요.

❷ 이어서 딸기 꼭지를
마저 그려요.

❸ 밑부분이 갸름한 딸기와
딸기 씨를 그리면 완성!

▼ 바나나

❶ 바나나 꼭지를 그려요.

❷ 바나나 1개를 그려요.

❸ 바나나 2개를 더 그리면
완성!

포도와 키위

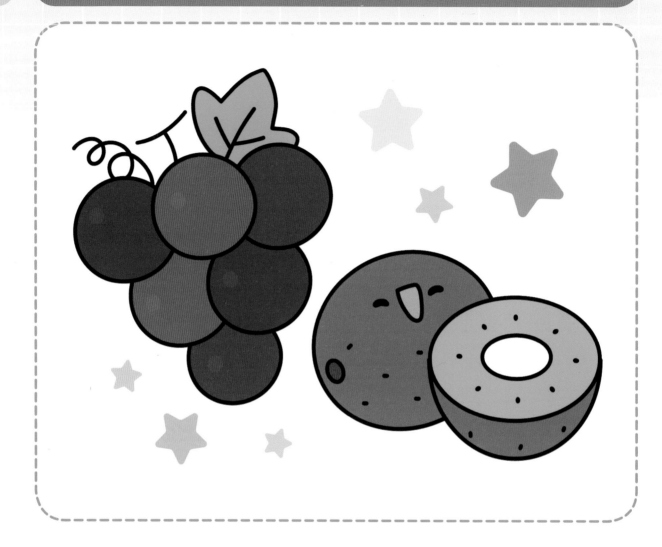

다양하게 그려 봐요!

| 포도 | 청포도 | 키위 | 골드키위 |

▼ 포도

❶ 동그란 포도알을 그려요.

❷ 양옆에 포도알 2개를 그려요.

❸ 아래쪽에 포도알 3개를 그려요.

❹ 포도 가지를 그려요.

❺ 잎을 그려요.

❻ 고불고불한 덩굴손을 그리면 완성!

▼ 키위

❶ 납작한 동그라미를 그려요.

❷ 가운데에 작은 동그라미를 그려요.

❸ 키위 밑부분을 그려요.

❹ 키위 씨를 그려요.

❺ 뒤편의 키위를 그려요.

❻ 껍질의 솜털을 그리면 완성!

복숭아와 토마토와 아보카도

다양하게 그려 봐요!

복숭아 복숭아 토마토 아보카도

▼ 복숭아

❶ 복숭아 반쪽을 그려요.

❷ 이어서 반쪽을 마저 그려요.

❸ 잎을 그리면 완성!

▼ 토마토

❶ 토마토 꼭지를 그려요.

❷ 이어서 토마토 꼭지를 마저 그려요.

❸ 동글납작한 토마토를 그리면 완성!

▼ 아보카도

❶ 호리병 모양의 아보카도를 그려요.

❷ 그 안에 좀 더 작은 호리병 모양을 그려요.

❸ 아보카도 씨를 그려요.

❹ 아보카도 꼭지를 그려요.

❺ 잎을 그리면 완성!

무와 배추와 양파와 대파

다양하게 그려 봐요!

순무

배춧잎

대파

마늘

▼ 무

❶ 무의 뿌리를 그려요.
(무는 뿌리를 먹는 뿌리채소예요.)

❷ 무청을 그려요.
(무청은 무의 잎과 줄기를 말해요.)

❸ 뒤편의 무청과
뿌리의 결을 그리면 완성!

▼ 배추

❶ 배추 윗부분을 그려요.

❷ 배추 밑부분을 그려요.

❸ 배추 밑동과
잎의 결을 그리면 완성!

▼ 양파

❶ 양파 줄기를 그려요.
(양파는 줄기를 먹는 줄기채소예요.)

❷ 양파 잎을 그려요.

❸ 양파 뿌리와
줄기의 결을 그리면 완성!

▼ 대파

❶ 대파를 그려요.

❷ 뒤편의 잎을 그려요.

❸ 흰색과 초록색 부분의 경계선을
그리고, 대파 뿌리를 그리면 완성!

호박과 양배추와 버섯과 브로콜리

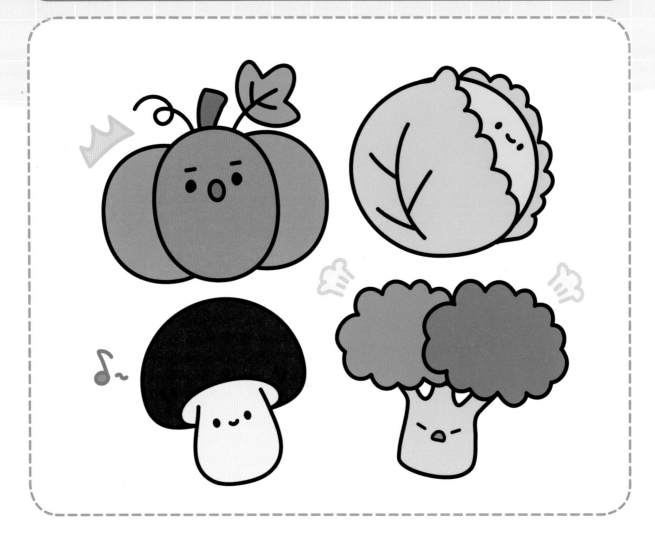

다양하게 그려 봐요!

| 할로윈 호박 | 적양배추 | 독버섯 | 브로콜리 |

▼ 호박

❶ 길쭉한 동그라미를 그려요.

❷ 양옆에 길쭉한 동그라미를 겹쳐 그려요.

❸ 호박 꼭지와 고불고불한 덩굴손을 그리면 완성!

▼ 양배추

❶ 양배추 잎을 그려요.

❷ 안쪽의 잎을 그려요.

❸ 잎맥과 잎의 끝부분을 그리면 완성!

▼ 버섯

❶ 버섯기둥을 그려요.

❷ 버섯갓을 그려요.

❸ 버섯갓의 테두리를 그리면 완성!

▼ 브로콜리

❶ 브로콜리의 꽃봉오리를 그려요.
(브로콜리는 꽃을 먹는 꽃채소예요.)

❷ 뒤편의 꽃봉오리를 그려요.

❸ 줄기를 그리면 완성!

당근과 오이와 고추와 가지

다양하게 그려 봐요!

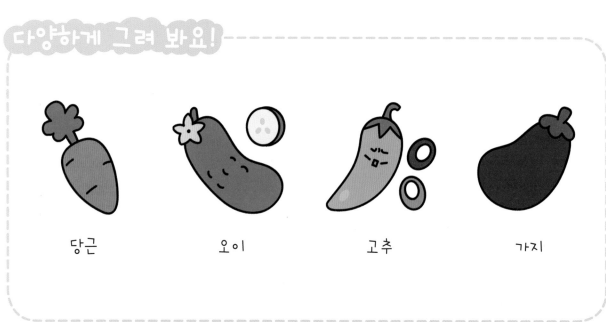

당근 오이 고추 가지

① 당근 뿌리를 그려요.
(당근은 뿌리를 먹는 뿌리채소예요.)

② 줄기를 그려요.

③ 뿌리의 결을 그리면 완성!

① 길쭉하고 휘어진
오이를 그려요.

② 오이 꼭지를 그려요.

③ 오돌토돌한 가시를 그리면
완성!

① 밑부분이 뾰족한
고추를 그려요.

② 고추 꼭지를 그려요.

③ 이어서 고추 꼭지를
마저 그리면 완성!

① 가지 꼭지를 그려요.

② 이어서 가지 꼭지를
마저 그려요.

③ 밑부분이 통통하고 휘어진
가지를 그리면 완성!

고구마와 감자와 옥수수

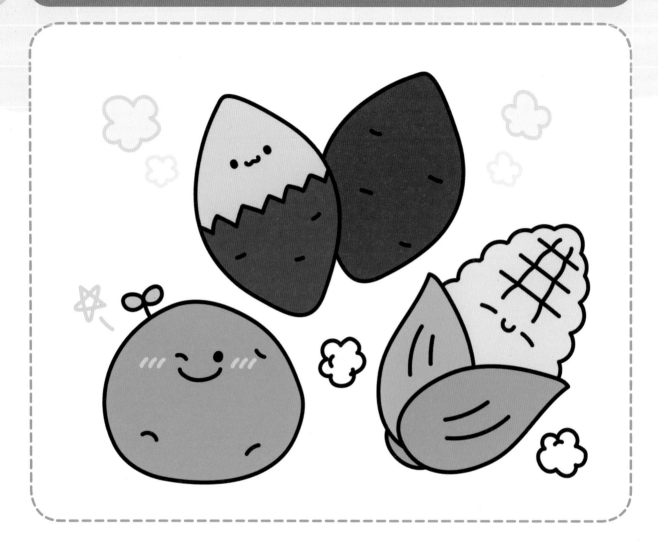

다양하게 그려 봐요!

고구마 감자 옥수수 옥수수

▼ 고구마

❶ 통통하고 끝이 뾰족한
고구마를 그려요.

❷ 고구마를 1개 더 그려요.

❸ 벗겨진 고구마 껍질과
껍질의 결을 그리면 완성!

▼ 감자

❶ 울퉁불퉁한 감자를 그려요.

❷ 오목하게 패인 부분을
그려요.

❸ 작은 새싹을 그리면 완성!

▼ 옥수수

❶ 옥수수 잎을 그려요.

❷ 옆의 잎을 그려요.

❸ 옥수수 밑동을 그려요.

❹ 울퉁불퉁한 옥수수 이삭을
그려요.

❺ 체크무늬로 옥수수 알갱이를
표현해요.

❻ 잎의 결을 그리면 완성!

땅콩과 파프리카와 완두콩

다양하게 그려 봐요!

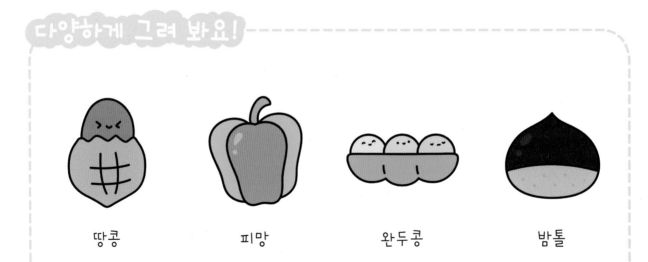

땅콩 피망 완두콩 밤톨

▼ 땅콩

❶ 끝이 뾰족하고 가운데가
잘록한 땅콩 껍질을 그려요.

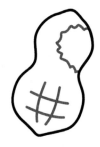

❷ 깨진 껍질을 그리고,
체크무늬로 껍질을 표현해요.

❸ 껍질 안의 땅콩과
옆의 땅콩을 그리면 완성!

▼ 파프리카

❶ 밑부분이 갸름하고 길쭉한
동그라미를 그려요.

❷ 양옆에 길쭉한 동그라미를
겹쳐 그려요.

❸ 파프리카 꼭지를 그리면
완성!

▼ 완두콩

❶ 완두콩 꼭지를 그려요.

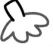

❷ 이어서 완두콩 꼭지를
마저 그려요.

❸ 콩깍지를 그려요.

❹ 콩깍지의 쏙 들어간 부분에
곡선 2개를 그려요.

❺ 뒤편의 콩알을 그려요.

❻ 튀어나오는 콩알을 그리면
완성!

마카롱과 막대사탕

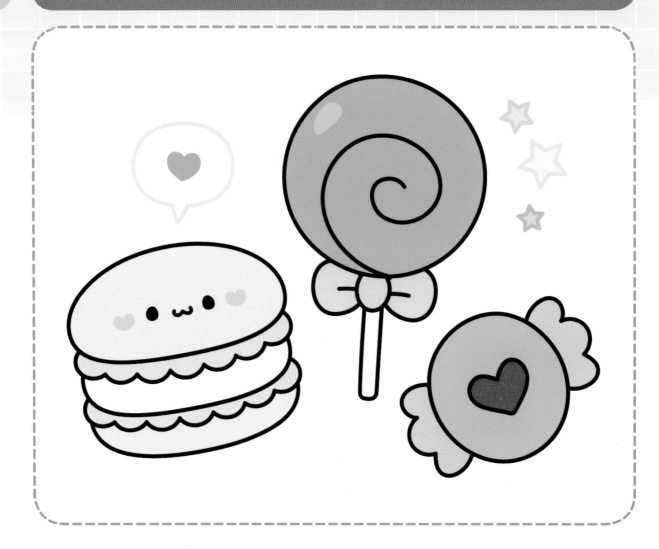

다양하게 그려 봐요!

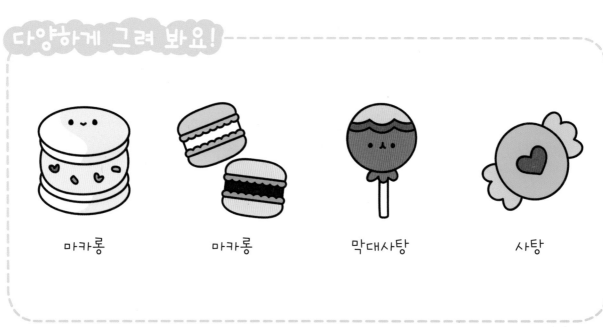

마카롱 마카롱 막대사탕 사탕

▼ 마카롱

❶ 마카롱 윗면을 그려요.

❷ 마카롱 윗면의
울퉁불퉁한 부분을 그려요.

❸ 크림을 그려요.

❹ 마카롱 밑면의
울퉁불퉁한 부분을 그려요.

❺ 마카롱 밑면을 그리면 완성!

▼ 막대사탕

❶ 동그란 사탕을 그려요.

❷ 리본의 매듭을 그려요.

❸ 매듭 양옆에 리본을 그려요.

❹ 리본 주름을 그려요.

❺ 막대를 그려요.

❻ 사탕 무늬를 그리면 완성!

초콜릿과 아이스크림

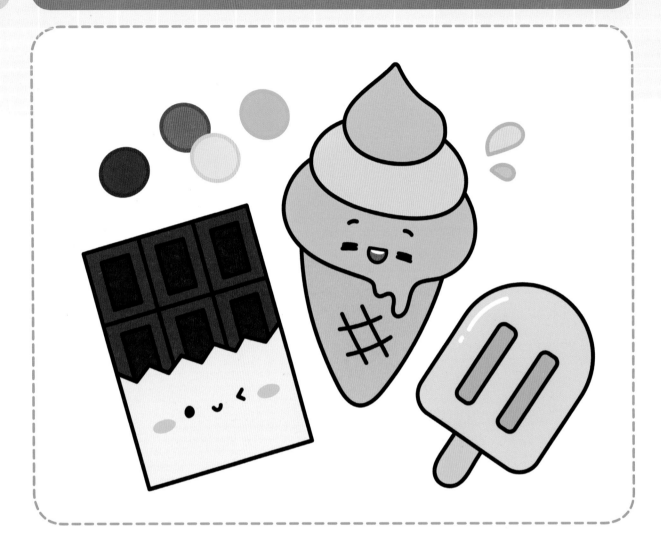

다양하게 그려 봐요!

초콜릿 아이스바 쭈쭈바 아이스크림

❶ 네모난 초콜릿을 그려요.

❷ 찢어진 포장지를 그려요.

❸ 초콜릿에 세로선
2개를 그려요.

❹ 가로선 1개를 그려요.

❺ 윗줄의 나누어진 칸마다
작은 네모를 그려요.

❻ 포장지에 가려진 줄도
작은 네모를 그리면 완성!

▼ 아이스크림

❶ 물방울 모양의 아이스크림
윗부분을 그려요.

❷ 아래쪽에 좀 더 크게
아이스크림을 그려요.

❸ 아래쪽에 좀 더 크게
아이스크림을 그리고,
흘러내린 부분도 표현해요.

❹ V자 모양의 콘을 그려요.

❺ 콘에 체크무늬를 그리면
완성!

식빵과 크루아상과 도넛

다양하게 그려 봐요!

식빵

도넛

바게트

멜론빵

▼ 식빵

❶ 아래가 뚫린 동그라미를
그려요.

❷ 그 옆에 아래가 뚫린
동그라미를 2개 더 그려요.

❸ 식빵 밑부분을 그리면 완성!

▼ 크루아상

❶ 윗부분이 둥근 사다리꼴을
그려요.

❷ 양옆에 비스듬히
2개를 그려요.

❸ 양끝에 볼록한 끄트머리를
그리면 완성!

▼ 도넛

❶ 동그란 도넛을 그려요.

❷ 가운데에 오목한
곡선을 그려요.

❸ 오목한 곡선 위쪽에
볼록한 곡선을 그려요.

❹ 흘러내린 초콜릿을 그려요.

❺ 도넛 장식을 그리면 완성!

컵케이크와 조각 케이크

다양하게 그려 봐요!

컵케이크 컵케이크 조각 케이크 롤케이크

❶ 구름 모양의 컵케이크를
그려요.

❷ 컵케이크 밑부분을 그려요.

❸ 초콜릿을 그려요.

❹ 컵케이크 밑부분의
주름을 그려요.

❺ 컵케이크 장식을 그려요.

❻ 장식에 하트를 그리면
완성!

▼ 조각 케이크

❶ 세모난 케이크 윗면을
그려요.

❷ 케이크의 두께를 표현해요.

❸ 케이크 빵 사이의
크림을 그려요.

❹ 동그란 체리를 그려요.

❺ 체리 아래쪽에
장식 크림을 그려요.

❻ 케이크 모서리의
장식 크림을 그리면 완성!

팬케이크와 딸기케이크

다양하게 그려 봐요!

팬케이크 　　　　 롤케이크 　　　　 케이크 　　　　 2단 케이크

❶ 동글납작한 팬케이크를
그려요.

❷ 그 아래의 팬케이크를
그려요.

❸ 맨 밑의 팬케이크를 그려요.

❹ 접시를 그려요.

❺ 버터를 그려요.

❻ 녹은 버터를 그리면 완성!

▼ 딸기케이크

❶ 케이크 크림을 그려요.

❷ 케이크 받침을 그려요.

❸ 빵을 그려요.

❹ 딸기를 그려요.

❺ 케이크 장식을 그리면 완성!

커피와 주스

다양하게 그려 봐요!

커피　　　버블티　　　스무디　　　레모네이드

▼ 커피

❶ 납작한 동그라미를 그려요.

❷ 컵의 밑부분을 그려요.

❸ 손잡이를 그려요.

❹ 컵받침을 그려요.

❺ 컵 안에 담긴 커피를 그려요.

❻ 뜨거운 김을 그리면 완성!

▼ 주스

❶ 뚜껑의 윗부분을 그려요.

❷ 뚜껑의 밑부분을 그려요.

❸ 컵을 그려요.

❹ 뚜껑의 경계 부분을 그려요.

❺ 컵 안에 담긴 주스를 그려요.

❻ 빨대를 그리면 완성!

캔 음료와 우유

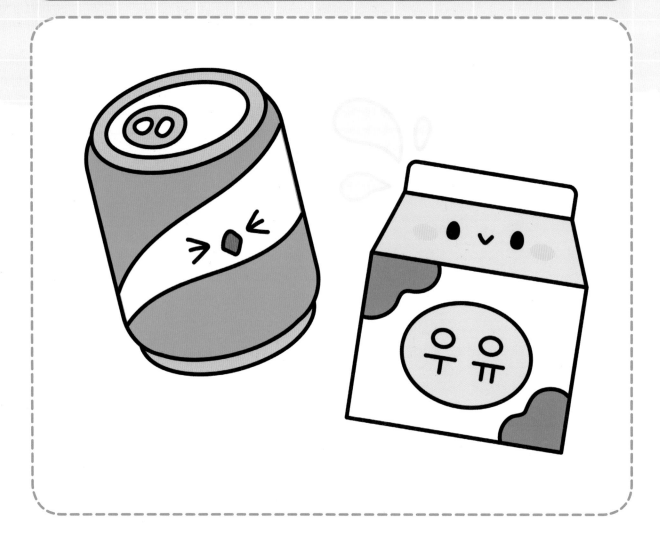

다양하게 그려 봐요!

찌그러진 캔

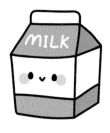

우유

딸기우유

바나나우유

 ▶ 캔 음료

❶ 캔 윗면을 그려요.

❷ 캔 몸통을 그려요.

❸ 캔 바닥을 그려요.

❹ 캔 따개를 그려요.

❺ 이어서 작은 동그라미 2개로 캔 따개를 마저 그려요.

❻ 캔 라벨을 그리면 완성!

▶ 우유

❶ 네모난 우유갑 밑부분을 그려요.

❷ 사다리꼴 모양의 우유갑 윗부분을 그려요.

❸ 우유갑 입구를 그려요.

❹ 우유갑에 납작한 동그라미를 그려요.

❺ 동그라미 안에 '우유'라고 적어요.

❻ 우유갑에 무늬를 그리면 완성!

페트병 음료와 치킨과 핫도그 I

다양하게 그려 봐요!

페트병 음료

양념치킨

피클

핫도그

▼ 페트병 음료

① 페트병 뚜껑을 그려요.

② 뚜껑의 주름을 그려요.

③ 페트병 주둥이를 그려요.

④ 페트병 몸통을 그려요.

⑤ 이어서 페트병 몸통을 마저 그려요.

⑥ 페트병 라벨을 그리면 완성!

▼ 치킨

① 치킨의 튀김옷을 그려요.

② 뼈다귀를 그려요.

③ 울퉁불퉁한 튀김옷을 표현하면 완성!

▼ 핫도그 I

① 길쭉한 빵을 그려요.

② 막대를 그려요.

③ 소스를 그리면 완성!

햄버거와 감자튀김

다양하게 그려 봐요!

햄버거 감자튀김 치즈스틱 음료

① 참깨가 뿌려진
햄버거 빵을 그려요.

② 양상추를 그려요.

③ 패티를 그려요.

④ 치즈를 그려요.

⑤ 토마토를 그려요.

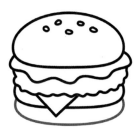

⑥ 햄버거 빵을 그리면 완성!

▼ 감자튀김

① 감자튀김 포장지를 그려요.

② 포장지의 입구를 그려요.

③ 가운데에 감자튀김 1개를
그려요.

④ 포장지 양끝에
감자튀김 2개를 그려요.

⑤ 사이사이에 감자튀김
2개를 더 그려요.

⑥ 뒤편의 포장지 입구를
그리면 완성!

피자와 핫도그ㅍ

다양하게 그려 봐요!

피자

피자

타코

타코

❶ 피자 끄트머리를 그려요.

❷ 피자 도우를 그려요.

❸ 페퍼로니와 양송이버섯을
그려요.

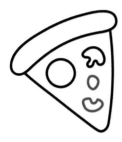

❹ 고기와 피망을 그려요.

❺ 흘러내린 치즈를 그리면
완성!

▼ 핫도그 Ⅱ

❶ 빵을 그려요.

❷ 소시지를 그려요.

❸ 양상추를 그려요.

❹ 뒤편의 빵을 그려요.

❺ 소스를 그리면 완성!

삼각김밥과 샌드위치

다양하게 그려 봐요!

삼각김밥

김밥

샌드위치

컵라면

▼ 삼각김밥

❶ 삼각김밥을 그려요.

❷ 삼각김밥 김을 그려요.

❸ 울퉁불퉁한 주먹밥을 그려요.

❹ 주먹밥의 채소를 그려요.

❺ 삼각김밥과 주먹밥에
울퉁불퉁한 밥알을 표현하면 완성!

▼ 샌드위치

❶ 세모난 빵을 그려요.

❷ 빵의 두께를 표현해요.

❸ 양상추를 그려요.

❹ 동그란 햄을 그려요.

❺ 뒤편의 빵을 그리면 완성!

떡꼬치와 떡볶이

다양하게 그려 봐요!

떡볶이 순대 어묵 라면

▼ 떡꼬치

① 길쭉한 떡을 그려요.

② 아래쪽에 떡 3개를 그려요.

③ 위쪽에 튀어나온
뾰족한 꼬챙이를 그려요.

④ 떡 아래쪽에
꼬챙이 손잡이를 그려요.

⑤ 소스 방울을 그리면 완성!

▼ 떡볶이

① 삶은 달걀의 흰자를 그려요.

② 삶은 달걀의 노른자를
그려요.

③ 접시를 그려요.

④ 떡 3개를 그려요.

⑤ 떡볶이 양념을 그려요.

⑥ 파를 그리면 완성!

새우초밥과 새우튀김

다양하게 그려 봐요!

달�걀초밥

연어알초밥

유부초밥

참치초밥

▼ 새우초밥

① 새우 몸통을 그려요.

② 새우 꼬리를 그려요.

③ 초밥을 그려요.

④ 새우 몸통의 마디를 그려요.

⑤ 울통불통한 밥알을 표현하면
완성!

▼ 새우튀김

① 새우튀김의 튀김옷을
그려요.

② 튀김옷을 1개 더 그려요.

③ 새우 꼬리를 그려요.

④ 새우 꼬리의 주름을 그려요.

⑤ 울통불통한 튀김옷을
표현하면 완성!

만두와 짜장면

다양하게 그려 봐요!

만두

단무지

짬뽕

탕수육

▼ 만두

① 찜기를 그려요.

② 찜기의 나뭇결을 표현해요.

③ 만두를 그려요.

④ 이어서 만두를 마저 그려요.

⑤ 만두 윗부분에 주름을 그려요.

⑥ 뜨거운 김을 그리면 완성!

▼ 짜장면

① 납작한 동그라미를 그려요.

② 이어서 그릇 밑부분을 그려요.

③ 반을 자른 삶은 달걀을
그려요.

④ 짜장면 소스를 그려요.

⑤ 그릇에 담긴 면을 그려요.

⑥ 면에 선을 여러 개 그려서
면발을 표현하면 완성!

오므라이스와 스테이크

다양하게 그려 봐요!

오므라이스 돈가스 바비큐 삼겹살과 채소

▼ 오므라이스

❶ 오므라이스를 그려요.

❷ 이어서 오므라이스를 마저 그려요.

❸ 브로콜리를 그려요.

❹ 브로콜리를 1개 더 그려요.

❺ 접시를 그려요.

❻ 소스를 그리면 완성!

▼ 스테이크

❶ 스테이크를 그려요.

❷ 스테이크의 두께를 표현해요.

❸ 브로콜리를 그려요.

❹ 접시를 그려요.

❺ 소스를 그려요.

❻ 스테이크에 그릴 자국을 그리면 완성!

찐빵과 붕어빵

다양하게 그려 봐요!

찐빵

찐빵

붕어빵

붕어빵

▼ 찐빵

❶ 둥글고 밑면이 납작한
찐빵을 그려요.

❷ 찐빵 단면의 팥소를 그려요.

❸ 팥 알갱이를 그려요.

❹ 찐빵 포장지를 그려요.

❺ 뜨거운 김을 그리면 완성!

▼ 붕어빵

❶ 붕어빵 몸통을 그려요.

❷ 붕어빵 눈과 입을 그려요.

❸ 붕어빵 무늬를 그려요.

❹ 붕어빵 지느러미를 그려요.

❺ 붕어빵 꼬리를 그려요.

❻ 뜨거운 김을 그리면 완성!

밥과 달걀 프라이와 찌개

다양하게 그려 봐요!

볶음밥

달걀찜

소시지

달걀말이

▼ 밥

❶ 밥그릇을 그려요.

❷ 밥그릇 바닥 부분을 그려요.

❸ 소복이 담긴 밥을 그리고
올통볼통한 밥알을 표현하면 완성!

▼ 달걀 프라이

❶ 달걀노른자를 그려요.

❷ 달걀흰자를 그려요.

❸ 접시를 그리면 완성!

▼ 찌개

❶ 뚝배기 모양을 그려요.

❷ 뚝배기 입구를 그려요.

❸ 뚝배기에 담긴 찌개를
그려요.

❹ 두부를 그려요.

❺ 표고버섯을 그려요.

❻ 뜨거운 김을 그리면 완성!

5장

사물

노트와 책

다양하게 그려 봐요!

책 다이어리 포스트잇 스테이플러

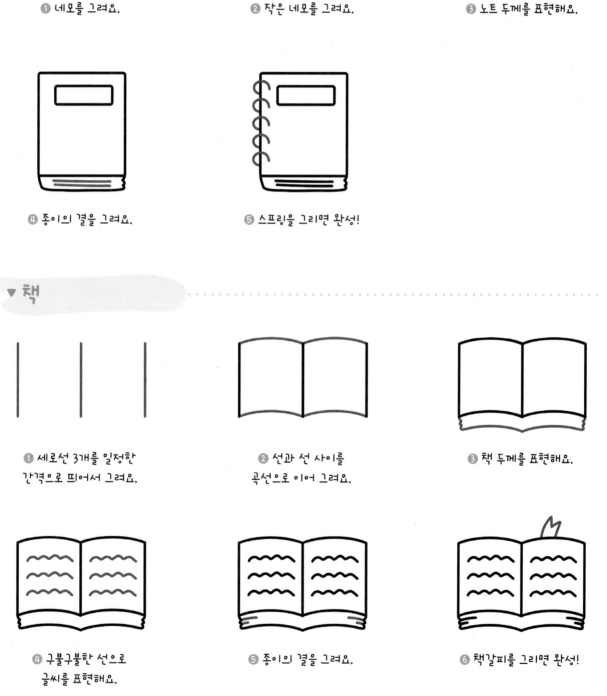

❶ 네모를 그려요.

❷ 작은 네모를 그려요.

❸ 노트 두께를 표현해요.

❹ 종이의 결을 그려요.

❺ 스프링을 그리면 완성!

▼ 책

❶ 세로선 3개를 일정한
간격으로 띄어서 그려요.

❷ 선과 선 사이를
곡선으로 이어 그려요.

❸ 책 두께를 표현해요.

❹ 구불구불한 선으로
글씨를 표현해요.

❺ 종이의 결을 그려요.

❻ 책갈피를 그리면 완성!

붓과 연필

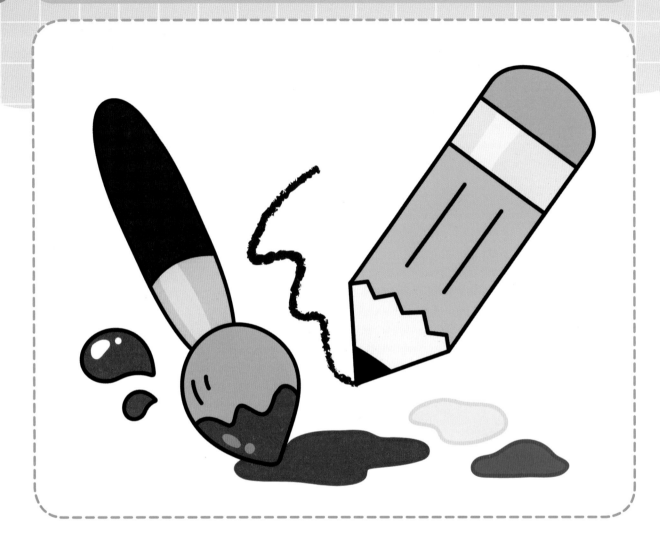

다양하게 그려 봐요!

샤프펜슬

크레용

물감

페인트 붓

▼ 붓

❶ 붓털을 그려요.

❷ 붓의 자루를 그려요.

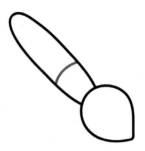

❸ 자루에 선을 그려요.

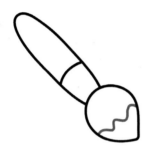

❹ 붓털에 묻은 물감을 그려요.

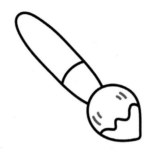

❺ 붓털의 결을 표현해요.

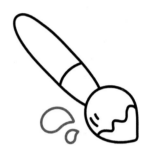

❻ 물감 방울을 그리면 완성!

▼ 연필

❶ 연필 끝을 그려요.

❷ 이어서 연필의 자루를 그려요.

❸ 연필 끝의 경계선과 연필심을 그려요.

❹ 연필 꽁무니에 선을 그려요.

❺ 지우개를 그려요.

❻ 자루에 선 2개를 그리면 완성!

가위와 풀

다양하게 그려 봐요!

가위

풀

셀로판테이프

커터 칼

▼ 가위

❶ 동그라미 2개를 겹쳐서
손잡이를 그려요.

❷ 반대쪽 손잡이를 그려요.

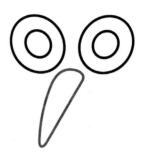

❸ 가윗날을 대각선으로
그려요.

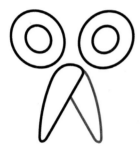

❹ 반대쪽 가윗날을 그려요.

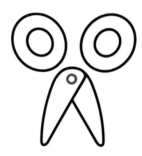

❺ 가윗날 윗부분에
동그라미를 그려요.

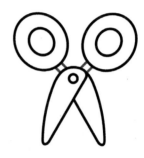

❻ 가윗날과 손잡이를
연결하는 부분을 그리면 완성!

▼ 풀

❶ 풀의 몸통을 그려요.

❷ 풀의 뚜껑과 밑부분에
가로선을 그려요.

❸ 뚜껑과 밑부분에 세로선을
3개씩 그려요.

❹ 몸통 가운데에 동그라미를
그려요.

❺ 동그라미 안에 '풀'이라고
쓰면 완성!

스웨터와 바지

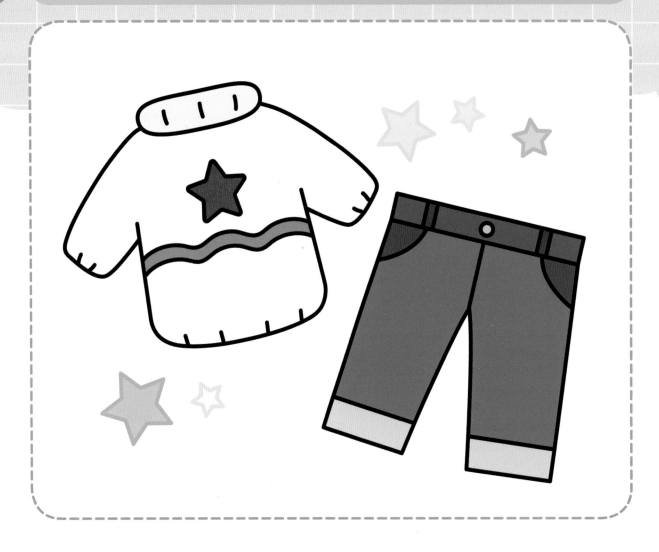

다양하게 그려 봐요!

| 카디건 | 점퍼 | 반바지 | 운동복 |

❶ 스웨터 목둘레를 그려요.

❷ 스웨터 몸통을 그려요.

❸ 스웨터 팔을 그려요.

❹ 스웨터 목둘레에
주름을 그려요.

❺ 스웨터 소매와 밑부분에
주름을 그려요.

❻ 스웨터 무늬를 그리면 완성!

▼ 바지

❶ 바지의 허리통을 그려요.

❷ 한쪽 다리를 그려요.

❸ 반대쪽 다리를 그려요.

❹ 단추와 벨트 고리를 그려요.

❺ 주머니를 그려요.

❻ 바지 밑단을 그리면 완성!

원피스와 치마

다양하게 그려 봐요!

반팔 원피스

반팔 원피스

민소매 원피스

치마

▼ 원피스

❶ 원피스 가슴 부분을 그려요.

❷ 작은 리본을 그려요.

❸ 허리띠를 그려요.

❹ 풍성한 치마를 그려요.

❺ 치마를 1단 더 그려요.

❻ 치마 주름을 그리면 완성!

▼ 치마

❶ 치마의 허리통을 그려요.

❷ 치마를 그려요.

❸ 허리 단추를 그려요.

❹ 치마 주름을 그려요.

❺ 치마 밑부분의
줄무늬를 그리면 완성!

손모아장갑과 코트

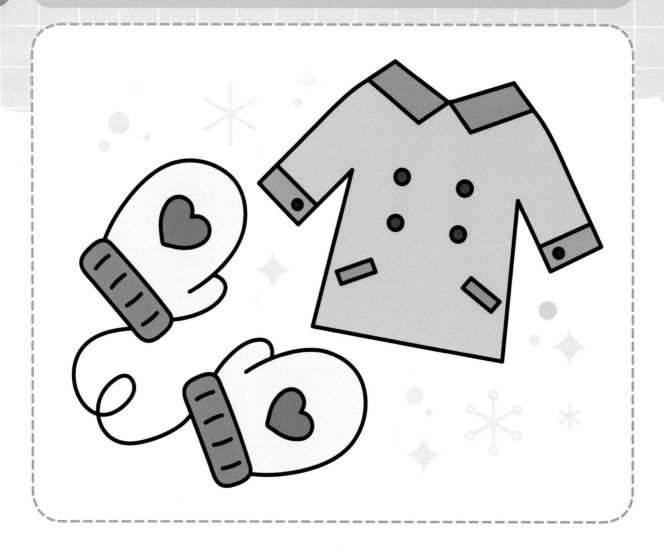

다양하게 그려 봐요!

손모아장갑

손가락장갑

점퍼

코트

▼ 손모아장갑

① 장갑의 손목 부분을 그려요.

② 장갑의 손 부분을 그려요.

③ 이어서 엄지를 그려요.

④ 하트 무늬를 그려요.

⑤ 손목에 주름을 그려요.

⑥ 장갑 2짝을 연결하는
줄을 그리면 완성!

▼ 코트

① 코트의 옷깃을 그려요.

② 코트의 몸통을 그려요.

③ 코트의 팔을 그려요.

④ 몸통의 단추를 그려요.

⑤ 주머니를 그려요.

⑥ 소매와 소매 단추를 그리면
완성!

운동화와 양말

다양하게 그려 봐요!

단화

슬리퍼

양말

양말

▼ 운동화

❶ 길쭉한 동그라미 2개를
그려요.

❷ 운동화 입구를 그려요.

❸ 운동화 입구 안에 곡선으로
깔창을 그려요.

❹ 운동화 앞코를 그려요.

❺ 운동화 끈을 그리면
완성!

▼ 양말

❶ 양말의 발목 부분을 그려요.

❷ 양말의 발 부분을 그려요.

❸ 양말목의 주름을 그려요.

❹ 양말 앞코와 발꿈치에
곡선 무늬를 그려요.

❺ 간격을 조금 띄어서
점선 무늬를 그려요.

❻ 발목에 곰돌이 무늬를 그리면
완성!

모자와 가방

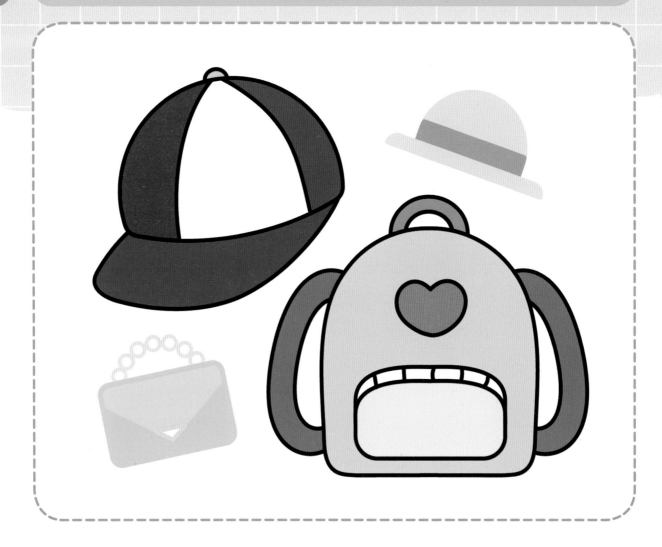

다양하게 그려 봐요!

털모자

밀짚모자

여행 가방

서류 가방

▼ 모자

① 모자 윗부분을 그려요.

② 모자 윗부분과 모자챙의
경계선을 그려요.

③ 모자챙을 그려요.

④ 모자 꼭대기에
볼록한 부분을 그려요.

⑤ 모자 줄무늬를 그리면 완성!

▼ 가방

① 가방 몸통을 그려요.

② 앞주머니를 그려요.

③ 앞주머니의 지퍼를 그려요.

④ 하트 무늬를 그려요.

⑤ 손잡이를 그려요.

⑥ 어깨끈을 그리면 완성!

207

립스틱과 향수병

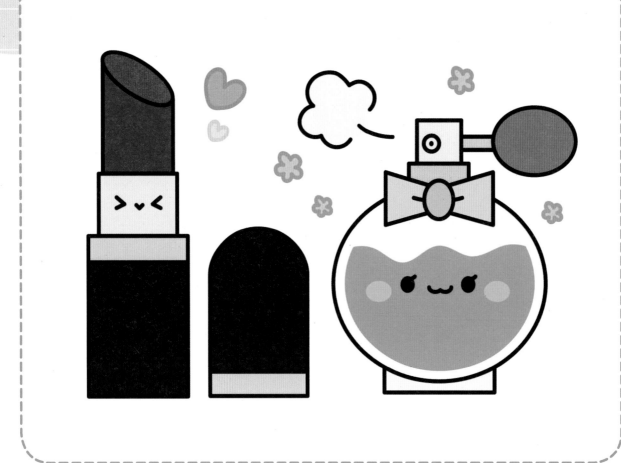

다양하게 그려 봐요!

립글로스

마스카라

향수병

향수병

▼ 립스틱

❶ 네모를 그려요.

❷ 위쪽에 작은 네모를 그려요.

❸ 조금 위쪽에 납작한
동그라미를 비스듬히 그려요.

❹ 동그라미와 네모를 선으로
연결해요.

❺ 립스틱 뚜껑을 그려요.

❻ 립스틱과 뚜껑에
선을 그리면 완성!

▼ 향수병

❶ 리본을 그려요.

❷ 동그란 향수병을 그려요.

❸ 향수병 바닥 부분을 그려요.

❹ 향수병 윗부분을 그려요.

❺ 향수병 펌프를 그려요.

❻ 분사구와 뿜어져 나온
향수를 그리면 완성!

209

자명종과 카메라

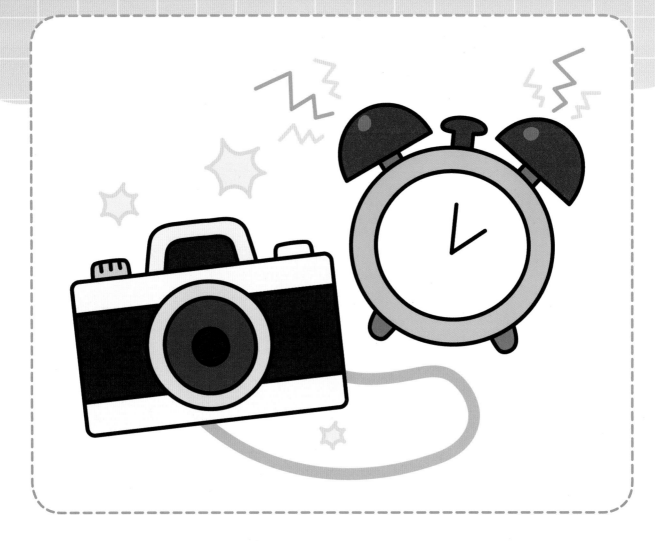

다양하게 그려 봐요!

손목시계 모래시계 디지털카메라 필름 카메라

① 동그라미 2개를 겹쳐
시계의 몸체를 그려요.

② 버튼을 그려요.

③ 시곗바늘을 그려요.

④ 시계의 다리를 그려요.

⑤ 반달 모양의
종 2개를 그려요.

⑥ 시계 몸체와 종 사이에
연결 부분을 그리면 완성!

▼ 카메라

① 네모난 카메라 몸체를
그려요.

② 동그라미 3개를 겹쳐
렌즈를 그려요.

③ 카메라 플래시를 그려요.

④ 카메라 몸체에
가로선 2개를 그려요.

⑤ 셔터와 초점 조절 버튼을
그리면 완성!

스마트폰과 노트북

다양하게 그려 봐요!

스마트폰

모니터

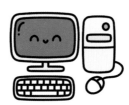

데스크톱

프린터

▼ 스마트폰

❶ 네모를 그려요.

❷ 화면을 그려요.

❸ 카메라 렌즈와
스피커를 그려요.

❹ 홈 버튼을 그려요.

❺ 음량 버튼을 그려요.

❻ 전원 버튼을 그리면 완성!

▼ 노트북

❶ 네모 2개를 겹쳐
노트북 화면을 그려요.

❷ 사다리꼴 모양의
노트북 아랫면을 그려요.

❸ 노트북 아랫면의 두께를
표현해요.

❹ 작은 사다리꼴 모양의
터치패드를 그려요.

❺ 노트북 아랫면에
가로선 2개를 그려요.

❻ 이어서 세로선 4개로
자판을 그리면 완성!

치약과 칫솔

다양하게 그려 봐요!

치약

비누

때수건과 샤워 타월

화장지

① 치약 뚜껑을 그려요.

② 사다리꼴을 그려요.

③ 끝부분이 돌돌 말린
치약 몸통을 그려요.

④ 치약 끝부분을 그려요.

⑤ 치약 몸통을 마저 그려요.

⑥ 치약 몸통에 가로선 2개를
그리면 완성!

▼ 칫솔

① 한쪽이 뚫린 길쭉한 막대를
그려요.

② 막대 끝에 작은
동그라미를 그려요.

③ 손잡이를 그려요.

④ 칫솔모를 그려요.

⑤ 칫솔모의 결을 그려요.

⑥ 물방울 모양의 치약을
그리면 완성!

책상과 의자

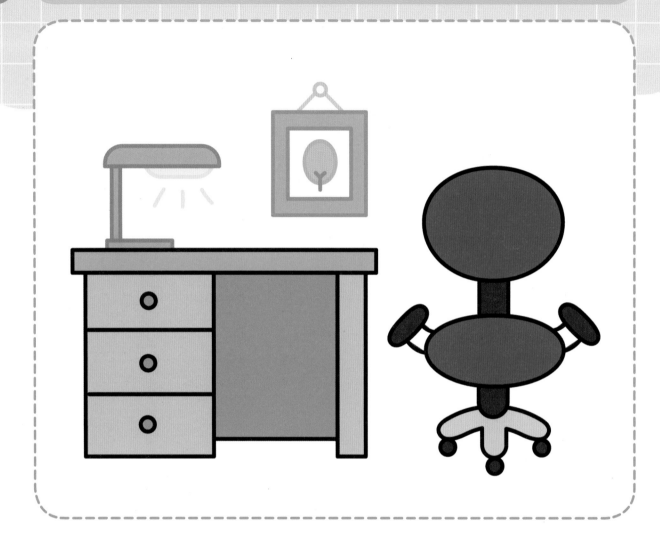

다양하게 그려 봐요!

책상

의자

책꽂이

간이의자

▼ 책상

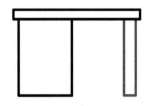

① 납작한 네모를 그려요.

② 왼쪽에 길쭉한 네모를 그려요.

③ 오른쪽에 가늘고 길쭉한 네모를 그려요.

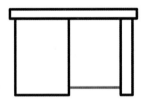
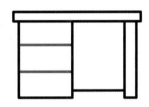

④ 네모 사이에 가로선을 그려요.

⑤ 왼쪽 네모에 가로선 2개로 서랍을 그려요.

⑥ 서랍 손잡이를 그리면 완성!

▼ 의자

① 의자 등받이를 그려요.

② 의자 앉음판을 그려요.

③ 의자 기둥을 그려요.

④ 의자 다리를 그려요.

⑤ 의자 바퀴를 그려요.

⑥ 양쪽 팔걸이를 그리면 완성!

침대와 소파

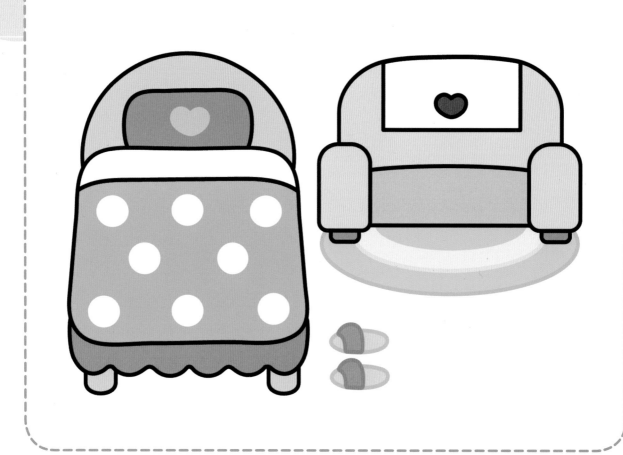

다양하게 그려 봐요!

1인용 침대	2인용 침대	소파	테이블

▶ 침대

❶ 모서리가 둥근 사다리꼴 모양의 이불을 그려요.

❷ 침대 머리를 그려요.

❸ 베개를 그려요.

❹ 이불 윗부분에 가로선을 그려요.

❺ 침대 커버를 그려요.

❻ 침대 다리를 그리면 완성!

▶ 소파

❶ 소파의 양쪽 팔걸이를 그려요.

❷ 소파 다리를 그려요.

❸ 소파의 앉는 부분을 그려요.

❹ 소파 등받이를 그려요.

❺ 장식 천을 그려요.

❻ 장식 천에 하트를 그리면 완성!

스탠드와 선풍기

다양하게 그려 봐요!

| 스탠드 | 스탠드 | 선풍기 | 휴대용 선풍기 |

▼ 스탠드

① 사다리꼴 모양의
스탠드 갓을 그려요.

② 스탠드 장식을 그려요.

③ 스탠드 기둥을 그려요.

④ 받침대를 그려요.

⑤ 점선으로 스위치 줄을
그려요.

⑥ 스위치 줄 끝에 동그란
손잡이를 그리면 완성!

▼ 선풍기

① 동그란 선풍기 몸체를
그려요.

② 몸체 가운데에
작은 동그라미를 그려요.

③ 선풍기 날개를 그려요.

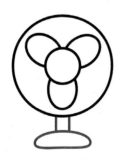

④ 선풍기 받침대를 그려요.

⑤ 선풍기 버튼을 그려요.

⑥ 날개가 회전하는 모습을
표현하면 완성!

드라이기와 화장대

다양하게 그려 봐요!

드라이기

고데기

화장대

화장대

▼ 드라이기

❶ 드라이기 몸체를 그려요.

❷ 바람이 나오는 송풍구를 그려요.

❸ 공기를 빨아들이는 흡입구를 그려요.

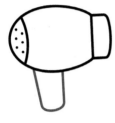

❹ 손잡이를 그려요.

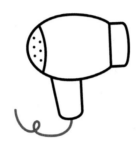

❺ 전선을 그려요.

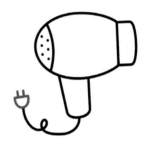

❻ 전선 끝에 플러그를 그리면 완성!

▼ 화장대

❶ 동그라미를 그려요.

❷ 그 안에 좀 더 작은 동그라미를 그려요.

❸ 반사되는 거울을 표현해요.

❹ 거울 아래쪽에 네모를 그려요.

❺ 네모 가운데에 세로선을 그리고, 서랍 손잡이를 그려요.

❻ 서랍 다리를 그리면 완성!

세탁기와 진공청소기

다양하게 그려 봐요!

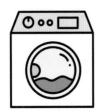
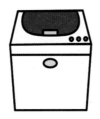

| 드럼 세탁기 | 통돌이 세탁기 | 핸디 청소기 | 스틱 청소기 |

▼ 세탁기

❶ 네모난 세탁기 몸체를
그려요.

❷ 세탁기 몸체 윗부분에
가로선과 세로선을 그려요.

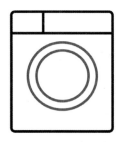

❸ 세탁기 문을 그려요.

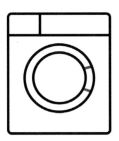

❹ 세탁기 문의 손잡이를
그려요.

❺ 세탁기 문의 반사되는
유리를 표현해요.

❻ 동그라미와 네모로
세탁기 버튼을 그리면 완성!

▼ 진공청소기

❶ 바퀴 1개를 그려요.

❷ 청소기 몸체를 그려요.

❸ 먼지통을 그려요.

❹ 청소기 흡입구를 그려요.

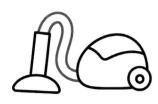

❺ 청소기 호스를 그려요.

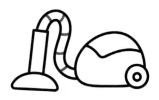

❻ 호스의 주름을 그리면 완성!

양변기와 욕조

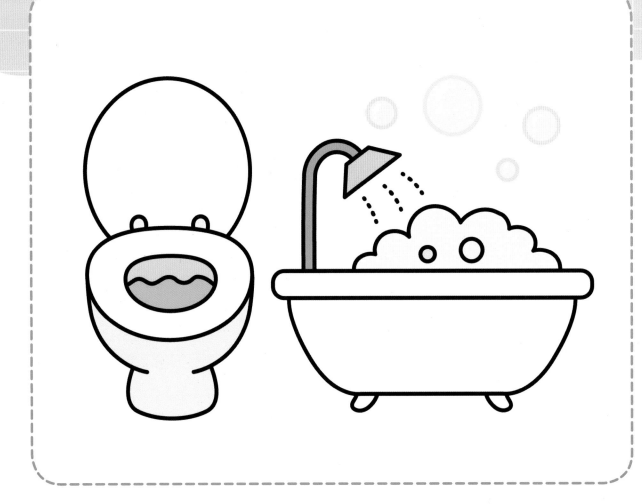

다양하게 그려 봐요!

양변기

비누

욕조

때수건과 샤워 타월

▼ 양변기

❶ 윗면이 납작한 동그라미를
그려요.

❷ 그 안에 좀 더 작은
동그라미를 그려요.

❸ 작은 동그라미 안에
물을 그려요.

❹ 양변기 밑부분을 그려요.

❺ 양변기 뚜껑을 그려요.

❻ 뚜껑의 연결 부분을 그리면
완성!

▼ 욕조

❶ 욕조 윗부분을 그려요.

❷ 욕조 밑부분을 그려요.

❸ 욕조 다리를 그려요.

❹ 샤워기를 그려요.

❺ 샤워기에서 나오는 물을
그려요.

❻ 보글보글 거품을 그리면
완성!

프라이팬과 주전자

다양하게 그려 봐요!

| 냄비 | 냄비 | 커피포트 | 냉장고 |

❶ 동그라미를 그려요.

❷ 그 안에 좀 더 작은
동그라미를 그려요.

❸ 손잡이를 그려요.

❹ 손잡이에 선과
작은 동그라미를 그려요.

❺ 팬과 손잡이의 연결 부분을
그리면 완성!

▼ 주전자

❶ 주전자 뚜껑의 손잡이를
그려요.

❷ 뚜껑을 그려요.

❸ 주전자 몸통을 그려요.

❹ 주둥이를 그려요.

❺ 손잡이를 그려요.

❻ 주전자 몸통과 손잡이의
연결 부분을 그리면 완성!

229

믹서기와 전기밥솥

다양하게 그려 봐요!

믹서기

전기밥솥

뒤집개와 거품기

식칼

▼ 믹서기

❶ 믹서기 뚜껑을 그려요.

❷ 믹서기 용기를 그려요.

❸ 믹서기 몸체를 그려요.

❹ 버튼을 그려요.

❺ 용기에 세로선 2개를 그려요.

❻ 믹서기 날을 그리면 완성!

▼ 전기밥솥

❶ 전기밥솥 몸체를 그려요.

❷ 손잡이와 뚜껑을 그려요.

❸ 몸체 밑부분에 가로선을 그려요.

❹ 몸체 윗부분에 네모를 그려요.

❺ 네모와 동그라미로 화면과 버튼을 그려요.

❻ 전기밥솥 다리를 그리면 완성!

토스터와 전자레인지

다양하게 그려 봐요!

토스터

전자레인지

주방 장갑

숟가락과 포크

▼ 토스터

❶ 네모난 토스터 몸체를
그려요.

❷ 몸체 밑부분에 가로선을
그려요.

❸ 토스터 다리를 그려요.

❹ 버튼을 그려요.

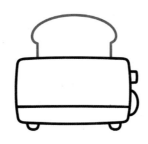

❺ 토스터에 들어 있는 식빵을
그리면 완성!

▼ 전자레인지

❶ 네모난 전자레인지 몸체를
그려요.

❷ 몸체의 왼쪽에 전자레인지
창을 그려요.

❸ 세로선으로 전자레인지
문을 그려요.

❹ 몸체 오른쪽에 버튼을 그려요.

❺ 전자레인지 다리를 그려요.

❻ 반사되는 유리를 표현하면
완성!

축구공과 농구공과 야구공

다양하게 그려 봐요!

셔틀콕

테니스공

볼링공

럭비공

▼ 축구공

❶ 동그란 공을 그려요.

❷ 공 가운데에 오각형을 그려요.

❸ 오각형의 맨 위쪽 꼭짓점과 마주 보는 세모를 그려요.

❹ 같은 방법으로 세모 4개를 더 그려요.

❺ 오각형과 세모의 마주 보는 꼭짓점을 선으로 연결하면 완성!

▼ 농구공

❶ 동그란 공을 그려요.

❷ 공에 십자(+) 모양의 선을 그려요.

❸ 공 양쪽에 곡선을 그리면 완성!

▼ 야구공

❶ 동그란 공을 그려요.

❷ 공 양쪽에 곡선을 그려요.

❸ 곡선 위에 V자 모양을 일정한 간격으로 여러 개 그리면 완성!

피아노와 북

다양하게 그려 봐요!

트럼펫

마라카스

트라이앵글

캐스터네츠

▼ 피아노

① 양쪽의 높이가
다른 컵 모양을 그려요.

② 선의 양쪽 끝을 연결하는
물결 모양의 선을 그려요.

③ 피아노 다리를 그려요.

④ 피아노 건반 부분을 그려요.

⑤ 흰건반을 그려요.

⑥ 검은건반을 그리면 완성!

▼ 북

① 납작한 동그라미를 그려요.

② 북의 두께를 표현해요.

③ 북 옆면에 곡선 2개를
그려요.

④ 뾰족뾰족한 선을 그려요.

⑤ 북 위쪽에 작은 동그라미
2개를 그려요.

⑥ 채의 손잡이를 그리면
완성!

물뿌리개와 모종삽

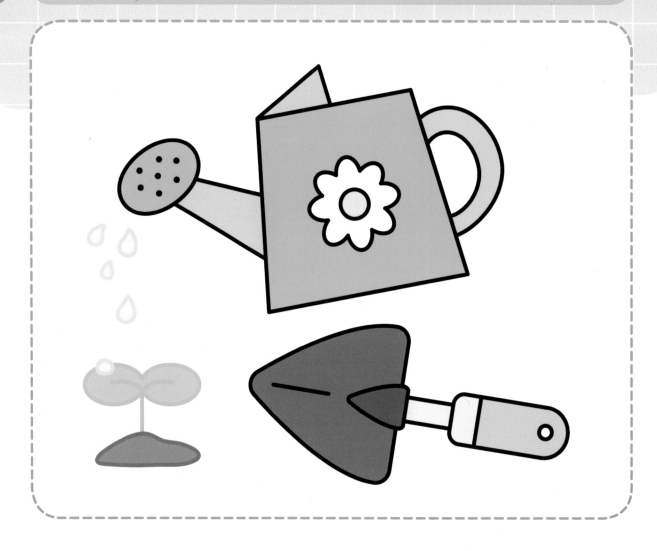

다양하게 그려 봐요!

물뿌리개

양동이

갈퀴

울타리

▼ 물뿌리개

❶ 물뿌리개 몸체를 그려요.

❷ 몸체 위쪽에 뾰족하게
솟아오른 부분을 그려요.

❸ 손잡이를 그려요.

❹ 살수구를 그려요.

❺ 살수구와 몸체를 이어주는
관을 그려요.

❻ 몸체 가운데에 꽃을 그리면
완성!

▼ 모종삽

❶ 양쪽이 살짝 볼록한
작은 세모를 그려요.

❷ 작은 세모와 연결해
큰 세모 모양의 삽날을 그려요.

❸ 삽날 가운데에
세로선을 그려요.

❹ 손잡이를 그려요.

❺ 손잡이에 가로선과
작은 동그라미를 그려요.

❻ 삽날과 손잡이의
연결 부분을 그리면 완성!

239

6장

탈것과 건물

자전거와 스쿠터

다양하게 그려 봐요!

자전거

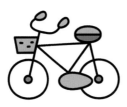
자전거

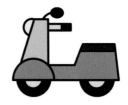
스쿠터

킥보드

▼ 자전거

❶ 앞바퀴를 그려요.

❷ 한쪽이 갸름한 동그라미를 그려요.

❸ 뒷바퀴를 그려요.

❹ 손잡이를 그려요.

❺ 안장을 그려요.

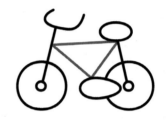

❻ 손잡이와 안장 사이에 연결 부분을 그리면 완성!

▼ 스쿠터

❶ 동그라미를 그려요.

❷ 손잡이를 그려요.

❸ 스쿠터 앞부분을 그려요.

❹ 스쿠터 의자를 그려요.

❺ 의자에 가로선을 그려요.

❻ 바퀴를 그리면 완성!

자동차와 경찰차

다양하게 그려 봐요!

자동차

자동차

경찰차

택시

❶ 바퀴를 그려요.

❷ 자동차 몸체를 그려요.

❸ 창문을 그려요.

❹ 창문 가운데에 세로선을
그려요.

❺ 문손잡이와 헤드라이트를
그리면 완성!

▼ 경찰차

❶ 바퀴를 그려요.

❷ 경찰차 몸체의 밑부분을
그려요.

❸ 몸체의 윗부분과 창문을
그려요.

❹ 경광등을 그려요.

❺ 몸체에 줄무늬를 그려요.

❻ 문손잡이와 헤드라이트를 그리고,
'POLICE'라고 쓰면 완성!

245

버스와 트럭

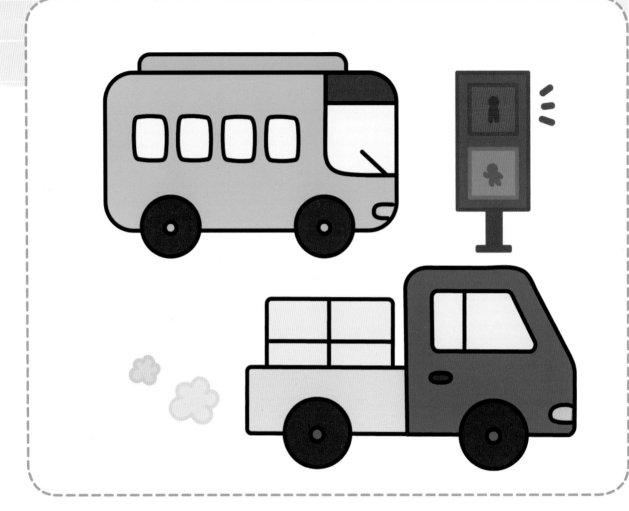

다양하게 그려 봐요!

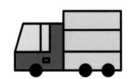

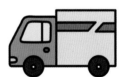

버스 승합차 트럭 트럭

246

▼ 버스

❶ 바퀴를 그려요.

❷ 네모난 버스 몸체를 그려요.

❸ 지붕에 볼록 튀어나온 부분을 그려요.

❹ 앞유리를 그려요.

❺ 앞유리의 와이퍼와 헤드라이트를 그려요.

❻ 버스 창문을 그리면 완성!

▼ 트럭

❶ 바퀴를 그려요.

❷ 트럭 몸체의 앞부분을 그려요.

❸ 트럭의 화물칸을 그려요.

❹ 창문을 그려요.

❺ 문손잡이와 헤드라이트를 그려요.

❻ 화물칸에 짐을 그리면 완성!

247

소방차와 구급차

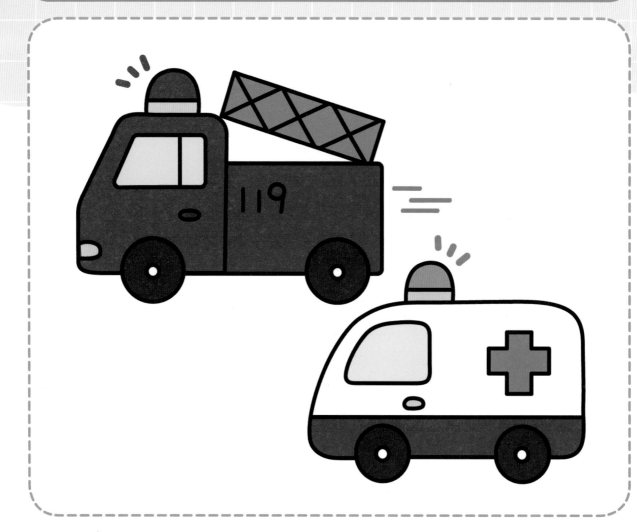

다양하게 그려 봐요!

| 소방차 | 소방차 | 구급차 | 구급차 |

▼ 소방차

❶ 바퀴를 그려요.

❷ 소방차 몸체를 그려요.

❸ 경광등과 창문을 그려요.

❹ 문손잡이와 헤드라이트를
그려요.

❺ '119'라고 쓰고 길쭉한 네모를
비스듬히 그려요.

❻ 네모 안에 X자 3개를
그리면 완성!

▼ 구급차

❶ 바퀴를 그려요.

❷ 구급차 몸체를 그려요.

❸ 창문과 문손잡이를 그려요.

❹ 몸체에 가로선과
십자 기호를 그려요.

❺ 경광등을 그리면 완성!

굴착기와 탱크

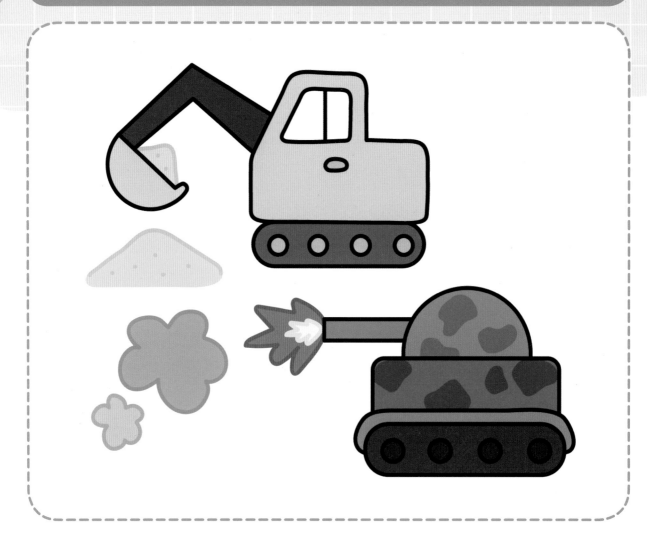

다양하게 그려 봐요!

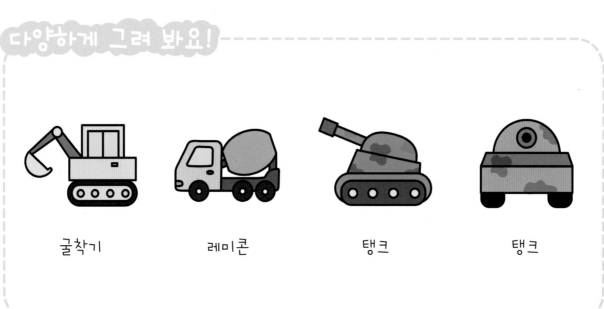

굴착기 레미콘 탱크 탱크

▼ 굴착기

❶ 굴착기 몸체를 그려요.

❷ 바퀴를 그려요.

❸ 창문과 문손잡이를 그려요.

❹ 굴착기 팔 부분을 그려요.

❺ 굴착기 삽을 그리면 완성!

▼ 탱크

❶ 납작한 동그라미를 그려요.

❷ 그 안에 작은 동그라미 4개를 그려요.

❸ 바퀴 윗부분을 감싸는 곡선을 그려요.

❹ 탱크 몸체 밑부분을 그려요.

❺ 몸체 윗부분을 그려요.

❻ 대포를 그리면 완성!

잠수함과 통통배

다양하게 그려 봐요!

| 잠수함 | 잠수함 | 돛단배 | 통통배 |

▼ 잠수함

❶ 잠수함 몸체를 그려요.

❷ 동그란 창문을 그려요.

❸ 잠수함 뒷부분을 그려요.

❹ 프로펠러를 그려요.

❺ 잠망경을 그리면 완성!

▼ 통통배

❶ 배 밑부분을 그려요.

❷ 배 윗부분을 그려요.

❸ 깃발을 그려요.

❹ 작은 창문을 그려요.

❺ 튜브 2개를 그려요.

❻ 튜브 무늬를 그리면 완성!

헬리콥터와 비행기

다양하게 그려 봐요!

헬리콥터

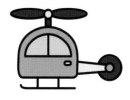
헬리콥터

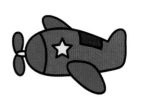
경비행기

비행기

▼ 헬리콥터

❶ 헬리콥터 몸체를 그려요.

❷ 앞유리를 그려요.

❸ 작은 창문을 그려요.

❹ 프로펠러를 그려요.

❺ 다리를 그려요.

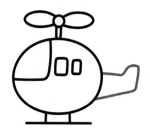

❻ 헬리콥터 꼬리를 그리면 완성!

▼ 비행기

❶ 비행기 몸체를 그려요.

❷ 이어서 꼬리 날개를 그려요.

❸ 날개를 그려요.

❹ 뒤편의 날개를 그려요.

❺ 앞유리를 그려요.

❻ 작은 창문을 그리면 완성!

열기구와 케이블카

다양하게 그려 봐요!

| 열기구 | 열기구 | 케이블카 | 케이블카 |

▼ 열기구

❶ 열기구 풍선을 그려요.

❷ 풍선 무늬를 그려요.

❸ 바스켓을 그려요.

❹ 풍선의 줄을 그려요.

❺ 풍선에 하트를 그리고,
바스켓의 결을 그리면 완성!

▼ 케이블카

❶ 케이블카 몸체를 그려요.

❷ 문을 그려요.

❸ 창문을 그려요.

❹ 문손잡이를 그리고,
몸체에 가로선을 그려요.

❺ 와이어를 그려요.

❻ 케이블카와 와이어의
연결 부분을 그리면 완성!

로켓과 유에프오(UFO)

다양하게 그려 봐요!

로켓 　　　　로켓 　　　　유에프오 　　　　인공위성

▼ 로켓

❶ 로켓 몸체를 그려요.

❷ 몸체 윗부분에 가로선을
그려요.

❸ 로켓 날개를 그려요.

❹ 창문을 그려요.

❺ 불꽃을 그리면 완성!

▼ 유에프오(UFO)

❶ 유에프오 몸체 윗부분을
그려요.

❷ 유에프오 날개를 그려요.

❸ 몸체 밑부분을 그려요.

❹ 조명과 안테나를 그려요.

❺ 몸체 아래에 동그라미 3개를
그려요.

❻ 동그라미와 유에프오 몸체를
연결하는 다리를 그리면 완성!

벽돌집과 아파트

다양하게 그려 봐요!

집

이층집

빌라

아파트

▼ 벽돌집

❶ 지붕을 그려요.

❷ 건물을 그려요.

❸ 굴뚝을 그려요.

❹ 문을 그려요.

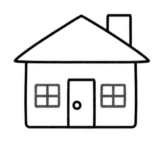

❺ 창문을 그려요.

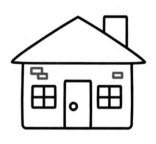

❻ 군데군데 벽돌을 그리면 완성!

▼ 아파트

❶ 네모난 건물을 그려요.

❷ 옆에 좀 더 작은 건물을 그려요.

❸ 큰 건물의 창문을 그려요.

❹ 문을 그려요.

❺ 작은 건물의 창문을 그려요.

❻ 건물 양옆에 풀을 그리면 완성!

학교와 슈퍼마켓

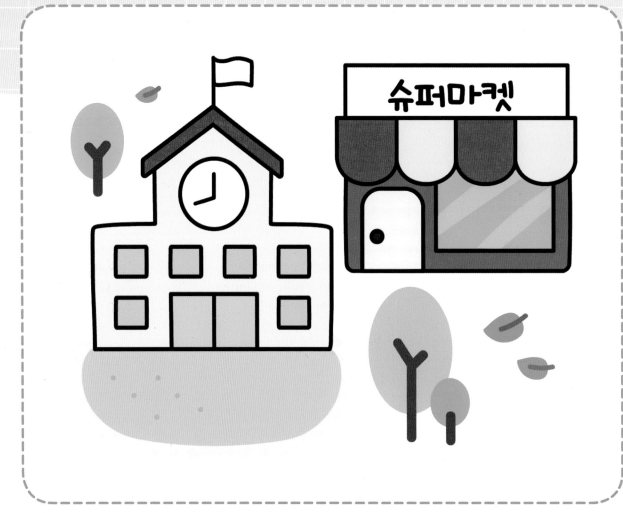

다양하게 그려 봐요!

| 학교 | 학교 | 슈퍼마켓 | 슈퍼마켓 |

❶ 학교 지붕을 그려요.

❷ 학교 건물을 그려요.

❸ 펄럭이는 깃발을 그려요.

❹ 시계를 그려요.

❺ 문을 그려요.

❻ 창문을 그리면 완성!

▼ 슈퍼마켓

❶ 슈퍼마켓 처마를 그려요.

❷ 처마의 줄무늬를
그려요.

❸ 건물을 그려요.

❹ 문을 그려요.

❺ 창문을 그려요.

❻ 간판을 그리고
'슈퍼마켓'이라고 쓰면 완성!

편의점과 교회

다양하게 그려 봐요!

편의점 간판

간이 탁자와 의자

교회

교회

▼ 편의점

❶ 편의점 간판을 그려요.

❷ 건물을 그려요.

❸ 간판 가운데에 세로선 2개를 그리고 '24'라고 써요.

❹ 간판에 줄무늬를 그려요.

❺ 문을 그려요.

❻ 건물에 가로선을 그리면 완성!

▼ 교회

❶ 건물을 그려요.

❷ 뾰족한 지붕을 그려요.

❸ 꼭대기에 십자가를 그려요.

❹ 창문을 그려요.

❺ 지붕을 그려요.

❻ 작은 창문을 그리면 완성!

병원과 약국

다양하게 그려 봐요!

병원 병원 약국 약국

 ▼ 병원

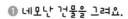

① 네모난 건물을 그려요.

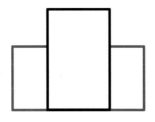

② 양옆에 좀 더 작은 건물을
그려요.

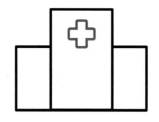

③ 십자 기호를 그려요.

④ 문을 그려요.

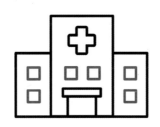

⑤ 창문을 그리면 완성!

▼ 약국

① 간판을 그려요.

② 네모난 건물을 그려요.

③ 문을 그려요.

④ 건물에 동그라미를 그리고,
그 안에 십자 기호를 그려요.

⑤ 간판 가운데에
알약 모양을 그려요.

⑥ 간판에 '약국'이라고 쓰면
완성!

미용실과 꽃집

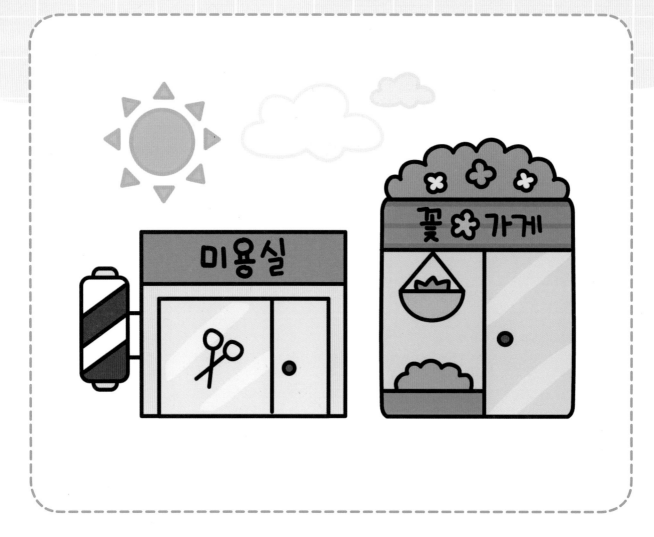

다양하게 그려 봐요!

미용실 간판

미용실

꽃집

꽃집

① 네모난 건물과 간판을
그려요.

② 커다란 창문과 문을 그려요.

③ 창문에 가위 모양을 그려요.

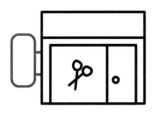

④ 건물 왼쪽에 회전 간판을
그려요.

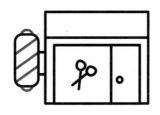

⑤ 회전 간판 위아래에
볼록한 부분을 그리고,
대각선 무늬를 그려요.

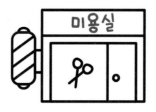

⑥ 간판에 '미용실'이라고 쓰면
완성!

▼ 꽃집

① 네모난 건물을 그려요.

② 간판과 문을 그려요.

③ 매달려 있는 화분을 그려요.

④ 화분과 바닥에
식물을 그려요.

⑤ 건물 위에 풀과
꽃을 그려요.

⑥ 간판에 '꽃가게'라고 쓰고
꽃을 그리면 완성!

빵집과 카페

다양하게 그려 봐요!

빵집 간판

빵집

카페

카페

❶ 네모난 건물을 그려요.

❷ 건물 위에 빵 모양 간판을 그려요.

❸ 문을 그려요.

❹ 문 윗부분에 장식을 그려요.

❺ 창문을 그려요.

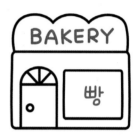

❻ 간판에는 'BAKERY', 창문에는 '빵'이라고 쓰면 완성!

▼ 카페

❶ 네모난 건물과 간판을 그려요.

❷ 창문과 창문 처마를 그려요.

❸ 창문 밑부분에 가로선을 그려요.

❹ 문을 그려요.

❺ 문에 창살을 그려요.

❻ 건물 위에 커다란 커피잔을 그리고, 간판에 'CAFE'라고 쓰면 완성!

경찰서와 소방서

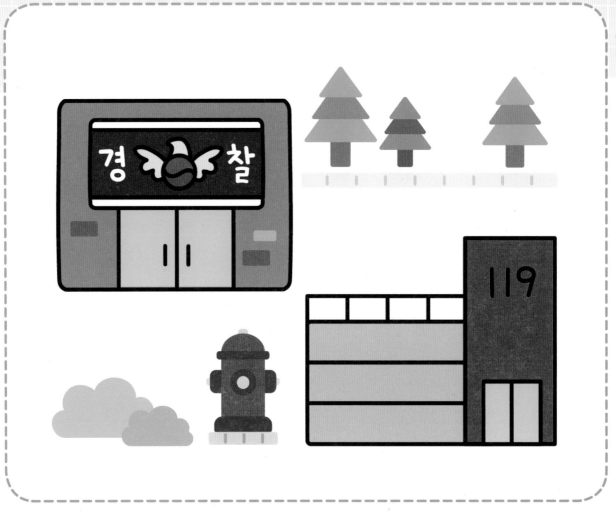

다양하게 그려 봐요!

경찰서

경찰서

소방서

소방서

❶ 네모난 건물을 그려요.

❷ 간판을 그려요.

❸ 간판 위아래에 가로선을 그려요.

❹ 간판 가운데에 태극 문양을 그려요.

❺ 태극 문양 위쪽에 독수리 머리를 그리고, 양옆에 날개를 그려요.

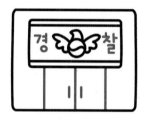

❻ 문을 그리고, 간판에 '경찰'이라고 쓰면 완성!

▼ 소방서

❶ 길쭉한 건물을 그려요.

❷ 옆에 납작한 건물을 그려요.

❸ 납작한 건물 위쪽에 난간을 그려요.

❹ 소방차 차고를 그려요.

❺ 길쭉한 건물 윗부분에 '119'라고 써요.

❻ 문을 그리면 완성!

인디언 텐트와 통나무집

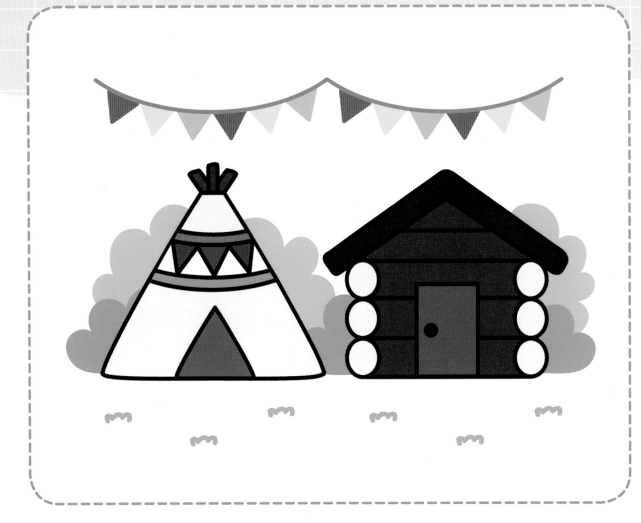

다양하게 그려 봐요!

인디언 텐트

인디언 텐트

통나무집

통나무집

▼ 인디언 텐트

❶ 세모난 텐트를 그려요.

❷ 위쪽에 튀어나온 막대를 그려요.

❸ 양옆에 막대 2개를 비스듬히 그려요.

❹ 텐트 입구를 그려요.

❺ 텐트 윗부분에 줄무늬를 그려요.

❻ 줄무늬 사이에 뾰족뾰족한 선을 그리면 완성!

▼ 통나무집

❶ 지붕을 그려요.

❷ 지붕 양끝에 동그라미를 3개씩 세로로 줄지어 그려요.

❸ 바닥을 그려요.

❹ 문을 그려요.

❺ 가로선을 여러 개 그려 통나무를 표현하면 완성!

이글루와 피라미드와 움막

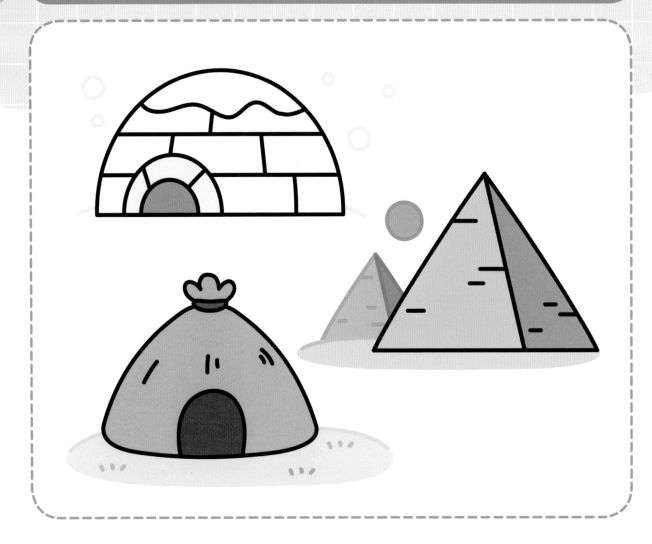

다양하게 그려 봐요!

이글루

피라미드

피라미드

움집

▼ 이글루

❶ 반달 모양의 이글루를
그려요.

❷ 쌓인 눈을 그려요.

❸ 이글루 입구를 그려요.

❹ 입구에 대각선 2개를
그려요.

❺ 이글루에 가로선 2개를
그려요.

❻ 세로선 여러 개를
군데군데 그리면 완성!

▼ 피라미드

❶ 세모난 피라미드를 그려요.

❷ 위쪽 꼭지점부터 바닥까지
세로선을 비스듬히 그려요.

❸ 가로선 여러 개를
군데군데 그리면 완성!

▼ 움막

❶ 지푸라기가 묶인
움막 윗부분을 그려요.

❷ 세모난 움막을 그려요.

❸ 입구를 그리고, 지푸라기의
결을 표현하면 완성!

초가집과 기와집

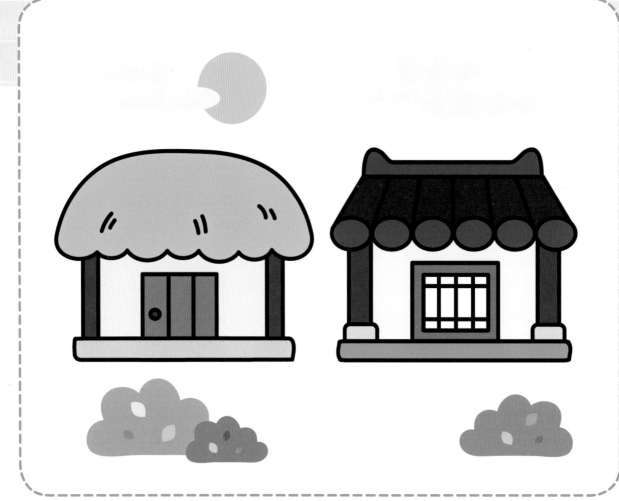

다양하게 그려 봐요!

초가집

초가집

기와집

장독

① 초가집 지붕을 그려요.

② 바닥을 그려요.

③ 기둥을 그려요.

④ 문을 그려요.

⑤ 문에 손잡이와 세로선 2개를 그려요.

⑥ 지푸라기의 결을 표현하면 완성!

▼ 기와집

① 양끝이 볼록 튀어나온 지붕 윗부분을 그려요.

② 동그라미 6개를 가로로 줄지어 그려요.

③ 각 동그라미의 양옆에 세로선을 그려 지붕 윗부분과 연결하고, 바닥을 그려요.

④ 기둥을 그려요.

⑤ 문을 그려요.

⑥ 문에 창살을 그리면 완성!

7장

사람과
캐릭터

아기와 어린이

다양하게 그려 봐요!

아기

아기

어린이

어린이

❶ 동그란 얼굴과 귀를 그려요.

❷ 머리카락을 그려요.

❸ 눈썹과 눈을 그려요.

❹ 입에 문 쪽쪽이를 그려요.

❺ 몸을 감싼 포대기를 그리면
완성!

❶ 유치원 모자를 그려요.

❷ 동그란 얼굴과 귀를 그려요.

❸ 머리카락과 눈, 입을 그려요.

❹ 망토를 그려요.

❺ 바지를 그려요.

❻ 팔과 다리, 신발을 그리면
완성!

소년과 소녀

다양하게 그려 봐요!

소년

소녀

소년

소녀

① 동그란 얼굴과 귀를 그려요.

② 거꾸로 쓴 모자를 그려요.

③ 머리카락과 눈썹, 눈, 코,
입을 그려요.

④ 티셔츠의 몸통 부분을 그려요.

⑤ 팔과 손을 그려요.

⑥ 다리와 신발을 그리면 완성!

▼ 소녀

① 동그란 얼굴과 귀를 그려요.

② 앞머리와 양쪽으로 묶은
머리카락을 그려요.

③ 눈썹, 눈, 코, 입을 그려요.

④ 원피스의 몸통 부분을 그려요.

⑤ 팔과 손을 그려요.

⑥ 다리와 신발을 그리면 완성!

엄마와 아빠

다양하게 그려 봐요!

엄마

아빠

엄마

아빠

❶ 동그란 얼굴과 귀를 그려요.

❷ 앞머리, 눈썹, 눈, 코, 입을 그려요.

❸ 티셔츠의 몸통 부분과 치마를 그려요.

❹ 팔과 손을 그려요.

❺ 다리와 신발을 그려요.

❻ 뽀글뽀글 파마머리를 그리면 완성!

▼ 아빠

❶ 동그란 얼굴과 귀를 그려요.

❷ 앞머리, 눈썹, 눈, 코, 입을 그려요.

❸ 네모난 안경을 그려요.

❹ 티셔츠의 몸통 부분을 그려요.

❺ 팔과 손을 그려요.

❻ 다리와 신발을 그리면 완성!

할머니와 할아버지

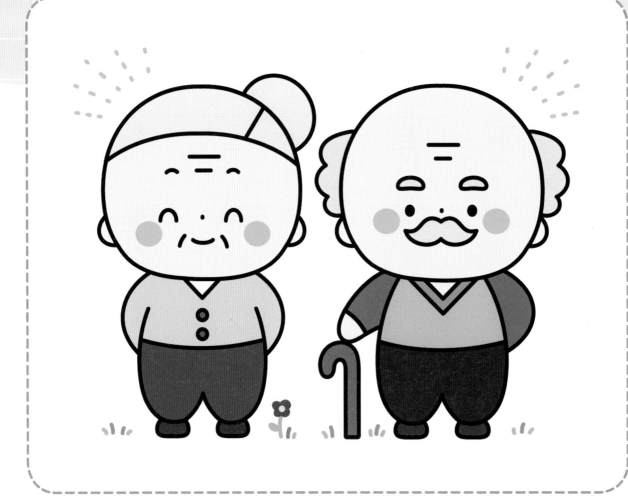

다양하게 그려 봐요!

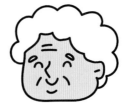

| 할머니 | 할아버지 | 할머니 | 할아버지 |

❶ 동그란 얼굴과 귀를 그려요.

❷ 앞머리와 쪽진 머리를
그려요.

❸ 눈썹, 눈, 코, 입을 그리고,
이마와 입가 주름을 그려요.

❹ 윗옷의 몸통 부분과 바지,
신발을 그려요.

❺ 뒷짐진 팔을 그려요.

❻ 윗옷과 단추를 그리면 완성!

▼ 할아버지

❶ 동그란 얼굴과 귀를 그려요.

❷ 이마 주름, 눈썹, 눈, 코를
그려요.

❸ 머리카락과 수염을 그려요.

❹ 윗옷의 몸통 부분과 바지,
신발을 그려요.

❺ 윗옷을 그려요.

❻ 뒷짐진 팔과 지팡이를 짚은
팔을 그리면 완성!

우주인과 외계인

다양하게 그려 봐요!

우주인 우주인 외계인 외계인

❶ 우주복 헬멧을 그려요.

❷ 볼록한 귀 부분을 그려요.

❸ 몸통과 다리, 발을 그려요.

❹ 팔과 손을 그려요.

❺ 배 부분의 장치와
호스를 그려요.

❻ 깃발을 그리면 완성!

▼ 외계인

❶ 동그란 얼굴을 그려요.

❷ 더듬이를 그려요.

❸ 뾰족한 귀를 그려요.

❹ 눈과 입을 그려요.

❺ 몸통과 다리를 그려요.

❻ 팔을 그리면 완성!

천사와 악마

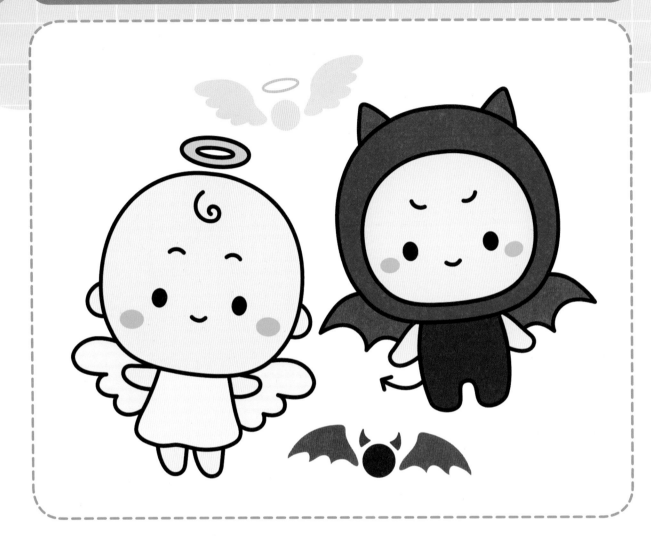

다양하게 그려 봐요!

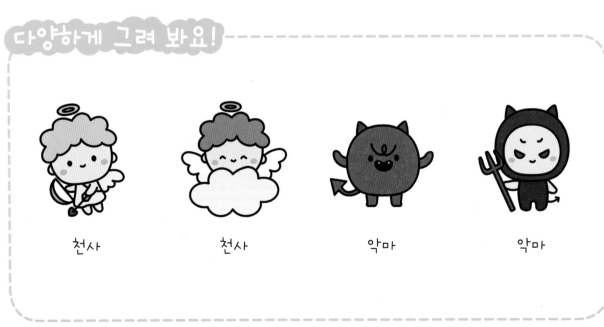

천사 천사 악마 악마

▼ 천사

❶ 동그란 얼굴과 귀를 그려요.

❷ 머리 위에 빛나는
링을 그려요.

❸ 머리카락, 눈썹, 눈, 입을
그려요.

❹ 원피스를 그려요.

❺ 팔과 다리를 그려요.

❻ 날개를 그리면 완성!

▼ 악마

❶ 얼굴을 그려요.

❷ 뾰족한 뿔을 그려요.

❸ 눈썹, 눈, 입을 그려요.

❹ 몸통과 다리를 그려요.

❺ 팔을 그려요.

❻ 날개와 꼬리를 그리면 완성!

요정과 인어

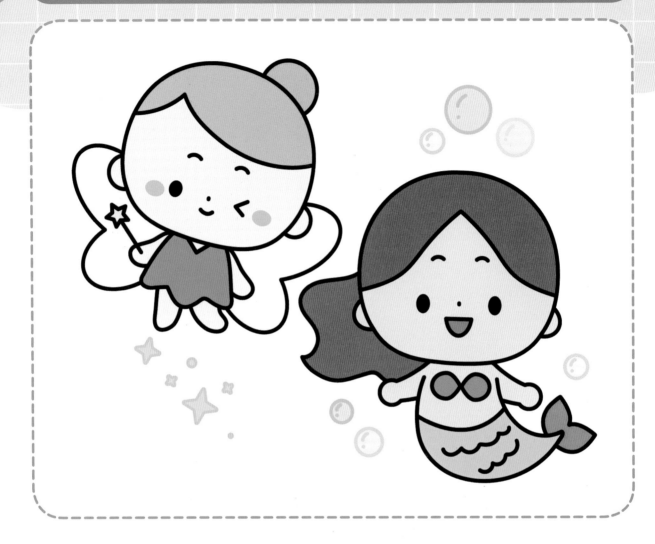

다양하게 그려 봐요!

요정

요정

인어

인어

❶ 동그란 얼굴과 귀를 그려요.

❷ 앞머리, 쪽진 머리, 눈썹,
눈, 코, 입을 그려요.

❸ 원피스를 그려요.

❹ 팔과 다리를 그려요.

❺ 요정의 마술봉을 그려요.

❻ 날개를 그리면 완성!

▼ 인어

❶ 동그란 얼굴과 귀를 그려요.

❷ 앞머리, 눈썹, 눈, 코, 입을
그려요.

❸ 몸통과 꼬리를 그려요.

❹ 팔을 그려요.

❺ 조개 옷과
꼬리의 비늘을 그려요.

❻ 머리카락을 그리면 완성!

빨간모자와 피노키오

다양하게 그려 봐요!

빨간모자　　　　빨간모자　　　　빨간모자 할머니　　　제페토 할아버지

❶ 동그란 얼굴과
물방울 모양의 모자를 그려요.

❷ 머리카락, 눈썹, 눈,
입을 그려요.

❸ 망토와 치마를 그려요.

❹ 리본과 팔을 그려요.

❺ 다리와 신발을 그려요.

❻ 바구니를 그리면 완성!

▼ 피노키오

❶ 동그란 얼굴과
머리카락을 그려요.

❷ 모자, 눈썹, 눈, 기다란 코,
입을 그려요.

❸ 윗옷과 리본을 그려요.

❹ 반바지를 그려요.

❺ 팔과 손을 그려요.

❻ 다리와 신발을 그리면 완성!

공주와 왕자

다양하게 그려 봐요!

| 왕관 | 왕관 | 공주 | 왕자 |

❶ 동그란 얼굴과 귀를 그려요.

❷ 앞머리, 눈썹, 눈, 코,
입을 그려요.

❸ 왕관과 몸통을 그려요.

❹ 풍성한 치마를 그려요.

❺ 팔과 손을 그려요.

❻ 긴 머리카락을 그리면 완성!

▼ 왕자

❶ 동그란 얼굴과 귀를 그려요.

❷ 앞머리, 눈썹, 눈, 코,
입을 그려요.

❸ 왕관과 몸통을 그려요.

❹ 어깨띠를 그려요.

❺ 팔과 손을 그려요.

❻ 다리와 신발을 그리면 완성!

눈사람과 산타클로스

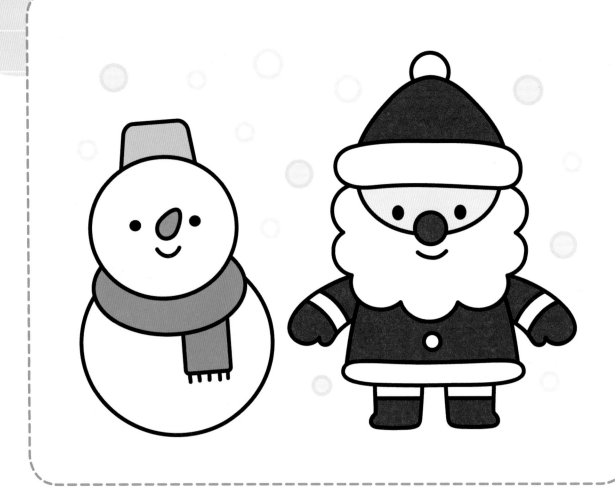

다양하게 그려 봐요!

눈사람 눈사람 산타 양말 산타클로스

① 동그란 얼굴을 그려요.

② 양동이 모자를 그려요.

③ 눈, 당근 코, 입을 그려요.

④ 목도리를 그려요.

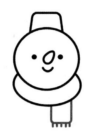

⑤ 목도리 끝부분을 그려요.

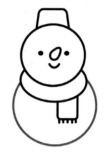

⑥ 동그란 몸통을 그리면 완성!

▼ 산타클로스

① 작은 방울이 달린
 모자를 그려요.

② 울퉁불퉁한 수염을 그려요.

③ 눈, 코, 입을 그려요.

④ 얼굴과 수염의 경계선을
 그리고, 몸통을 그려요.

⑤ 팔과 장갑을 그려요.

⑥ 다리와 신발을 그리면 완성!

도깨비와 드라큘라

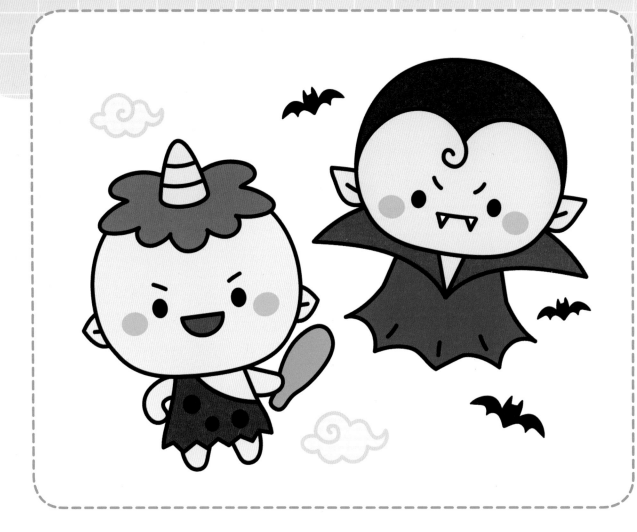

다양하게 그려 봐요!

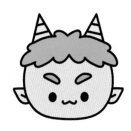

도깨비

드라큘라

박쥐

관

▼ 도깨비

❶ 뿔과 머리카락을 그려요.

❷ 동그란 얼굴과
뾰족한 귀를 그려요.

❸ 눈썹, 눈, 입을 그려요.

❹ 몸통과 도깨비 옷을 그려요.

❺ 팔과 다리를 그려요.

❻ 방망이를 그리면 완성!

▼ 드라큘라

❶ 동그란 얼굴과
뾰족한 귀를 그려요.

❷ 머리카락을 그려요.

❸ 눈썹, 눈, 뾰족한 송곳니가
튀어나온 입을 그려요.

❹ 목 부분을 그려요.

❺ 옷깃을 그려요.

❻ 뾰족뾰족한 망토를 그리면
완성!

유령과 마녀

다양하게 그려 봐요!

유령　　　　　　유령　　　　마녀의 수프　　　마녀

① 윗부분은 둥글고 밑부분은
물결 모양인 유령을 그려요.

② 눈과 입을 그려요.

③ 팔과 주름을 그리면 완성!

▼ 마녀

① 뾰족한 마녀 모자,
동그란 얼굴, 귀를 그려요.

② 앞머리, 눈썹, 눈, 코,
입을 그려요.

③ 한쪽 팔과 손을 그려요.

④ 빗자루에 앉은 몸통과 다리,
앞코가 뾰족한 신발을 그려요.

⑤ 빗자루를 그려요.

⑥ 양쪽으로 묶은 머리카락을
그리면 완성!

로봇과 피에로

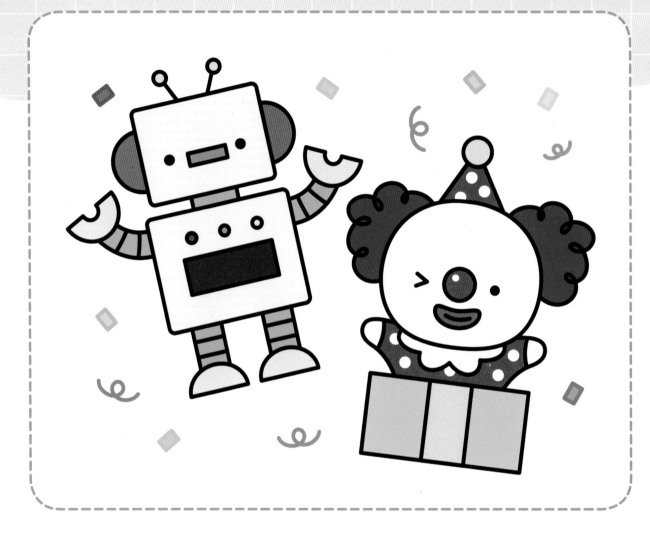

다양하게 그려 봐요!

로봇 로봇 피에로 장난감 피에로

① 네모난 얼굴과 귀를 그려요.

② 목과 네모난 몸통을 그려요.

③ 안테나, 눈, 입을 그려요.

④ 배의 버튼과 화면을 그려요.

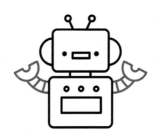

⑤ 팔과 집게 손을 그려요.

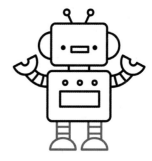

⑥ 다리와 발을 그리면 완성!

▷ 피에로

① 동그란 얼굴과
방울 달린 모자를 그려요.

② 뽀글뽀글 머리카락을 그려요.

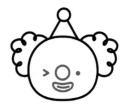

③ 눈, 동그란 코, 두꺼운 입술을
그려요.

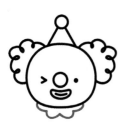

④ 목 장식을 그려요.

⑤ 리본이 묶인 상자를 그려요.

⑥ 팔과 손, 몸통을 그리면
완성!

색인

ㄱ

가방	206	고양이	48
가오리	42	고추	150
가위	196	곰	56
가지	150	공작	32
감	136	공주	298
감자	152	관상어	46
감자튀김	172	교회	264
강아지	48	구급차	248
개구리	86	굴착기	250
개미	98	귤	138
거미	106	그루터기	128
거북	80	기린	62
경찰서	272	기와집	278
경찰차	244	까치	26
고구마	152	꽃게	40
고릴라	60	꽃집	268
고슴도치	58	꿀벌	96

ㄴ

나무늘보	78	노트	192
나비	96	노트북	212
나팔꽃	114	농구공	234
낙타	78	눈사람	300
너구리	66	늑대	64
넓은잎나무	128		

ㄷ

다람쥐	54	동백꽃	118
다육 식물	124	돼지	70
단풍잎	110	두루미	30
달걀 프라이	188	두꺼비	86
당근	150	드라이기	222
대나무	132	드라큘라	302
대왕고래	38	딸기	140
대파	146	딸기케이크	164
도깨비	302	땅콩	154
도넛	160	떡꼬치	178
독수리	32	떡볶이	178
돌고래	36		

ㄹ

레몬	138	로켓	258
로봇	306	립스틱	208

ㅁ

마녀	304	모종삽	238
마카롱	156	무	146
막대사탕	156	무당벌레	94
만두	182	문어	44
말	74	물개	34
매미	98	물뿌리개	238
메뚜기	100	이용실	268
멜론	140	믹서기	230
모기	102	민들레	120
모자	206		

ㅂ

바나나	140	병아리	20
바늘잎나무	128	병원	266
바지	198	복숭아	144
반딧불이	102	복어	46
밥	188	부엉이	28
배	136	북	236
배추	146	붓	194
백조	22	붕어빵	186
백합	116	브로콜리	148
버섯	148	비둘기	24
버스	246	비행기	254
범고래	36	빨간모자	296
벚꽃	118	빵집	270
벽돌집	260		

ㅅ

사과	136	소녀	284
사마귀	106	소년	284
사슴	58	소방서	272
사슴벌레	104	소방차	248
사자	76	소파	218
산타클로스	300	손모아장갑	202
삼각김밥	176	솔방울	110
상어	38	수달	52
새싹	124	수박	138
새우	40	슈퍼마켓	262
새우초밥	180	스마트폰	212
새우튀김	180	스웨터	198
샌드위치	176	스쿠터	242
생쥐	50	스탠드	220
선인장	126	스테이크	184
선풍기	220	스투키	124
세탁기	224	식빵	160
소나무	132		

ㅇ

아기	282	염소	70
아기 공룡	88	오리	22
아보카도	144	오므라이스	184
아빠	286	오이	150
아이스크림	158	오징어	44
아파트	260	옥수수	152
아파토사우루스	90	완두콩	154
악마	292	왕자	298
악어	82	외계인	290
알파카	72	요정	294
암탉	20	욕조	226
애벌레	94	우유	168
앵무새	28	우주인	290
야구공	234	운동화	204
약국	266	음악	276
양	72	원숭이	60
양말	204	원피스	200
양배추	148	유령	304
양변기	226	유에프오(UFO)	258
양파	146	은방울꽃	122
어린이	282	은행잎	110
엄마	286	의자	216
여우	64	이구아나	84
연꽃	120	이글루	276
연필	194	인디언 텐트	274
열기구	256	인어	294

ㅈ

자동차	244	제비	26
자명종	210	조각 케이크	162
자전거	242	족제비	66
잠수함	252	주스	166
잠자리	100	주전자	228
장어	116	진공청소기	224
장수풍뎅이	104	짜장면	182
전기밥솥	230	찌개	188
전자레인지	232	찐빵	186

ㅊ

참새	24	초콜릿	158
참외	136	축구공	234
책	192	치마	200
책상	216	치약	214
천사	292	치킨	170
청설모	54	침대	218
체리	140	칫솔	214
초가집	278		

ㅋ

카네이션	112	코끼리	62
카메라	210	코스모스	122
카멜레온	84	코알라	68
카페	270	코코야자	130
캔 음료	168	코트	202
캥거루	68	크루아상	160
커피	166	크리스마스트리	130
컵케이크	162	키위	142
케이블카	256		

ㅌ

탱크	250	통통배	252
토끼	80	튤립	112
토마토	144	트럭	246
토스터	232	티라노사우루스	90
통나무집	274		

ㅍ

파인애플	138	풀	196
파프리카	154	프라이팬	228
판다	56	프테라노돈	88
팬케이크	164	피노키오	296
페트병 음료	170	피라미드	276
펭귄	34	피아노	236
편의점	264	피에로	306
포도	142	피자	174

ㅎ

하마	82	햄버거	172
학교	262	햄스터	50
할머니	288	행운목	126
할아버지	288	향수병	208
핫도그 I	170	헬리콥터	254
핫도그 II	174	호랑이	76
해달	52	호박	148
해마	42	홍학	30
해바라기	114	화장대	222
해파리	40	황소	74